"十三五"职业教育国家规划教材

音乐基础

（第2版）

主　编　彭　荣
副主编　徐　惠　彭　俊
参　编　涂　丽　周　艳

北京理工大学出版社
BEIJING INSTITUTE OF TECHNOLOGY PRESS

版权专有　侵权必究

图书在版编目（CIP）数据

音乐基础 / 彭荣主编 . —2 版 . —北京：北京理工大学出版社，2022.12 重印

ISBN 978-7-5682-7887-4

Ⅰ . ①音… Ⅱ . ①彭… Ⅲ . ①音乐理论 Ⅳ . ① J60

中国版本图书馆 CIP 数据核字（2019）第 253532 号

出版发行 / 北京理工大学出版社有限责任公司
社　　址 / 北京市海淀区中关村南大街 5 号
邮　　编 / 100081
电　　话 /（010）68914775（总编室）
　　　　　（010）82562903（教材售后服务热线）
　　　　　（010）68944723（其他图书服务热线）
网　　址 / http：//www.bitpress.com.cn
经　　销 / 全国各地新华书店
印　　刷 / 定州启航印刷有限公司
开　　本 / 787 毫米 × 1092 毫米　1/16
印　　张 / 11.25　　　　　　　　　　　　　　　责任编辑 / 张荣君
字　　数 / 257 千字　　　　　　　　　　　　　　文案编辑 / 张荣君
版　　次 / 2022 年 12 月第 2 版第 5 次印刷　　　　责任校对 / 周瑞红
定　　价 / 36.50 元　　　　　　　　　　　　　　责任印制 / 边心超

图书出现印装质量问题，请拨打售后服务热线，本社负责调换

序 XU

近年，世界学前教育界已经达成了最基本的共识：幼儿生命中最初几年是为其设定正确发展轨道的最佳时期，早期教育是消除贫困的最佳保证，投资学前教育比投资任何其他阶段的教育都拥有更大回报，当然，这些成效的达成都以高质量的学前教育为前提，而幼儿园教师是保证高质量学前教育的关键。

《国务院关于当前发展学前教育的若干意见》强调要造就一支师德高尚、热爱儿童、业务精良、结构合理的幼儿园教师队伍，为此颁布了《幼儿园教师专业标准（试行）》，引导幼儿园教师和教师教育向着专业化、规范化和高质量的方向发展，这套教材正是以满足《幼儿园教师专业标准（试行）》《教师教育课程标准》和幼儿园教师资格证考试要求为理念编写的，体现了如下特点：

一、全新的教材编写理念

师德是幼儿园教师最基本的职业准则和规范。师德就是教师的职业道德，是幼儿园教师在保教工作中必须遵循的各种行为准则和道德规范的总和。对幼儿园教师而言，师德是其在开展保育教育活动、履行教书育人职责过程中需要放在首位考虑的。关爱幼儿，尊重幼儿人格，富有爱心、责任心、耐心和细心是幼儿园教师师德的重要内容。"教育爱"不仅仅是对幼儿身体的呵护，更需要幼儿园教师尊重每一个幼儿的人格，保障他们在幼儿园里快乐而有尊严地生活，为幼儿创造安全、信任、和谐、温馨的教育氛围，能温暖、支持、促进每一个幼儿富有个性地发展。由于幼儿独立生活和学习的能力还较差，幼儿园教师几乎要对他们生活、学习、游戏中的每一件事提供支持和帮助，幼儿园教师充满爱心地、负责任地、耐心地和细心地呵护，才能使学前教育能够满足幼儿个体生命成长的需要，体现学前教育对个体生命的意义与价值。

幼儿为本是幼儿园教师应秉持的核心理念。学前儿童是学前教育的主体和核心，必须尊重儿童的主体地位，学前教育的一切工作必须以促进每一个儿童全面发展为出发点和归宿，因此，珍惜儿童的生命，尊重儿童的价值，满足儿童的需要，维护儿童的权利，促进每一个儿童的全面发展，是学前教育的本质，也是学前教育最根本的价值所在。具体来说，幼儿为本要求教师要尊重幼儿作为"人"的尊严和权利，尊重学前期的独特性和独特的发展价值，以幼儿为主体，充分调动幼儿的积极性，遵循幼儿身心发展特点和保教活动的规律，提供适宜的、有效的学前教育，保障幼儿健康快乐地成长。

专业能力是幼儿园教师成长的关键。毋庸讳言，我国幼儿园教师的专业能力与学前教育改革的需要之间还存在着较大差距。在当下，幼儿园教师观察幼儿、理解幼儿、评价幼儿、研究幼儿、与幼儿互动、有针对性地支持幼儿、反思自己的教育行为等保教实践能力是其专业能力中的短板。在职教师们普遍感到将《幼儿园教育指导纲要（试行）》《3~6岁儿童学习与发展指南》中的先进教育理念转变为教育行为仍然存在困难，入职前的学前教育专业学生也需要强化正确的教育观和相应的行为，理解、教育幼儿的知识与能力，观摩、参与、研究教育实践的经历与体验。因此，幼儿园教师和教师教育应该强调在新的变革中转变自己的"能力观"，树立新的"能力观"，提高自己与学前教育变革相匹配的、适应"幼儿为本"的学前教育专业能力。

终身学习是顺应教师职业特点与教育改革的要求。德国教育家第斯多惠说过："只有当你不断致力于自我教育的时候，你才能教育别人。"幼儿园教师需要不断拓展自身的知识视野，优化知识结构，了解学科发展和幼教改革的前沿观点。因此，幼儿园教师应该是终身学习者，具有终身学习和持续发展的意识和能力。终身学习是时代进步和社会发展对人的基本要求，是人类自我发展、自我实现的不竭动力，是幼儿园教师专业发展的基本条件，也是幼儿园教师更好地完成保育教育工作的必然要求，只有不断学习与发展，才能跟上学前教育改革的步伐。

二、重实践的教材特点

这套教材的编写力图呈现以下特点：第一，内容全而新。根据《幼儿园教师专业标准（试行）》《教师教育课程标准》和《幼儿园教师资格考试大纲》的内容和要求，确保了内容的全面性和时效性。第二，重实践运用。针对学前教育专业学生的特点和实际需要，围绕成为一个合格的幼儿园教师"需要做什么"和"具体怎么做"这两个问题展开，强调实践运用。第三，案例促理解。为了帮助学习者了解幼儿园保教实践中遇到的各种问题，灵活地运用保育教育现场的各种策略，本书列举了大量的案例，并对案例进行了具体分析，增强了本书的针对性和操作性。

三、多元化的教材使用者

这套教材主要的使用对象是职业院校相关专业的学生，也可用于幼儿园新教师培训、转岗教师培训和在职幼儿园教师自学时使用。实践取向的教材涉及学前教育、儿童发展理论的相关内容，以深入浅出的解读与理论联系实践的方式阐释，提供了大量的操作案例，同时提供课件，方便教师备课和理解钻研教材时使用，也便于学生自学、预习或温习。

杨莉君

于湖南师范大学

前言
QIANYAN

艺术教育在当前的学前教育中占有举足轻重的地位，而音乐教育是艺术教育中的重要组成部分。本教材贯彻党的二十大精神，落实立德树人根本任务，以社会主义核心价值观为引导，在传承中华优秀传统文化的基础上进行创造性的转化与发展，以"选经典，推创新，重实践"为目标，旨在让学生掌握基本音乐知识、提高音乐修养，具备音乐审美能力、实践能力和创造能力的同时，增强学生的爱国主义情怀、民族自豪感和自信心，使学生能更好地适应未来学前教育发展，成为能担当民族复兴大任的时代新人。

《音乐基础（第2版）》是主要为中、高职学前教育专业学生提供的教科书。本教材从学前教育专业的音乐教学特点出发，以体现学前教育的最新发展趋势为原则，以培养学生的从业能力及为就业后奠定良好的音乐基础为目标，吸收有关教材的优点和长处，结合编写教师多年来在学前音乐教学中的实践经验编写而成，具有科学性、系统性和很强的实用性。

本书由乐理篇、视唱篇、歌唱篇和欣赏篇4个部分构成，共16个章节。乐理篇以介绍音乐基础理论为主，共8个章节，每一章的结尾部分都加入了"听听唱唱"和"实践拓展"两个环节来增强学习的趣味性，提高学生对音乐理论的实际运用能力；视唱篇主要以视唱训练为主，从简谱到五线谱逐级深入，力求帮助学生循序渐进地提高视唱能力；歌唱篇着重介绍了科学的发声方法和歌唱技巧，在此基础上提供一些声乐曲目与儿童歌曲帮助学生进行练习，提高学

习的实践性与趣味性；欣赏篇主要从音乐欣赏的基本知识和方法、儿童歌唱作品欣赏和儿童器乐作品欣赏三个方面提升学生的音乐欣赏能力和审美能力。

 需要指出的是，教育的发展永无止境，对学前教育专业音乐基础的教学探索也无终点，由于编者水平所限，本书难免存在一些欠缺。殷切希望广大专家、学者、幼教工作者和读者对本书中的问题不吝指正，提出宝贵的意见和建议。

<p align="right">编　者</p>

乐理篇

⭐ 第一章　音的基本知识 ………… 1
　　第一节　音及音的特性 ………… 1
　　第二节　音级名称与音高关系 ………… 2

⭐ 第二章　记谱法 ………… 9
　　第一节　五线谱及其记谱法 ………… 9
　　第二节　简谱及其记谱法 ………… 14

⭐ 第三章　节奏与节拍 ………… 19
　　第一节　节奏、节奏型与节奏划分的形式 ………… 19
　　第二节　节拍、拍子与小节 ………… 20
　　第三节　弱起、弱起小节及切分音 ………… 22

⭐ 第四章　音乐中常用的记号与术语 ………… 26
　　第一节　常用记号 ………… 26
　　第二节　速度记号 ………… 31
　　第三节　力度记号 ………… 31
　　第四节　装饰音 ………… 32

第五章 音程 ……… 37

第一节 音程、音程的级数和名称 ……… 37
第二节 音程的分类 ……… 38
第三节 音程的识别与转位 ……… 41

第六章 和弦 ……… 45

第一节 三和弦 ……… 45
第二节 七和弦 ……… 46
第三节 原位和弦和转位和弦 ……… 47
第四节 调式中的和弦 ……… 48

第七章 调的建立与调号 ……… 51

第一节 调号的产生 ……… 51
第二节 调号的书写和识别 ……… 53

第八章 调式与调性 ……… 57

第一节 调式、调式音阶及调式音级 ……… 57
第二节 大小调式 ……… 58
第三节 民族调式 ……… 61

视唱篇

第九章　简谱视唱 ……………………………………… 68

第十章　五线谱视唱 …………………………………… 78
 第一节　无升降记号的基本节奏视唱训练 …………78
 第二节　一升一降的视唱训练 ………………………84
 第三节　两升两降的视唱训练 ………………………91

歌唱篇

第十一章　歌唱的基本知识 …………………………… 95
 第一节　主要发声器官 ………………………………95
 第二节　歌唱的姿势 …………………………………97
 第三节　歌唱的呼吸 …………………………………98
 第四节　嗓音的保护 …………………………………99

第十二章　发声练习 …………………………………… 100
 第一节　嘟噜练习 ……………………………………100
 第二节　哼鸣练习 ……………………………………101
 第三节　语音练习 ……………………………………102

- 第十三章　歌曲 …………………………………… 103
 - 第一节　声乐歌曲 ………………………… 103
 - 第二节　幼儿歌曲 ………………………… 121

欣赏篇

- 第十四章　欣赏的基础知识 ……………………… 139
 - 第一节　幼儿音乐欣赏能力的发展与培养 …………139
 - 第二节　幼儿音乐欣赏的内容 ……………………141
 - 第三节　开展音乐欣赏活动的一般过程 …………142
 - 第四节　开展音乐欣赏活动的方法 ………………144

- 第十五章　儿童歌唱作品欣赏 …………………… 146

- 第十六章　儿童器乐作品欣赏 …………………… 156

- 参考文献 …………………………………………… 169

第一章 音的基本知识

学习目标

1. 情感目标：丰富对音乐的情感体验，建立对美好声音的喜爱之情，养成对音的兴趣。

2. 能力目标：能分辨乐音与噪音；能把基本音级的音名与唱名对应起来；能说出中央C的位置；能认识音域与音区。

3. 知识目标：了解音的四种特性；了解乐体系及音列，认识基本音级与变化音级；了解音的分组，知道音之间的八度关系；了解半音、全音、等音之间的关系。

第一节 音及音的特性

一、音的产生

音是由物体的振动而产生的。根据发音物体振动状态的规则与不规则，音被分为乐音与噪音。

二、音的特性

音有高低、强弱、长短和音色四种特性。

1. 高低：音的高低（音高）由物体在一定时间内的振动频率所决定。单位时间内振动次数越多，音则越高；振动次数越少，音则越低。
2. 强弱：音的强弱（音量）由振幅的大小所决定。振幅大，音则强；振幅小，音则弱。
3. 长短：音的长短（音值）由发音体振动延续时间的长短来决定。
4. 音色：音色是由发音物体振动的方式、形状、成分及音的品质等因素决定的。

三、乐音与噪音

乐音是指振动状态相对规则、在音乐中使用的有固定音高的音。
噪音是指振动状态不规则、没有固定音高的音。

第二节 音级名称与音高关系

一、乐音体系与音列、音级

（一）乐音体系
音乐中使用的、有固定音高的音的总和，叫作乐音体系。

（二）音列
乐音体系中的音，按照上行或下行次序排列起来，叫作音列。

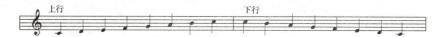

（三）音级
乐音体系中的各音叫作音级。音级有基本音级和变化音级两种。
1. 基本音级：在乐音体系中，七个具有独立名称的音级，见图1-1。

第一章　音的基本知识

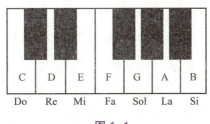

图 1-1

2. 变化音级：升高或者降低基本音级而得来的音，见图 1-2。

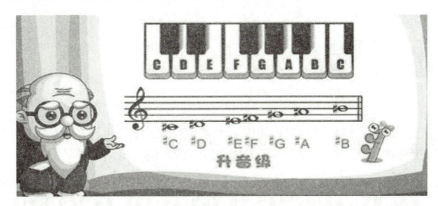

图 1-2

二、音名与唱名

基本音级的名称有音名和唱名两种标记方法。

（一）音名

用来固定乐音音高的名称叫作音名，即英文字母 C、D、E、F、G、A、B，见图 1-3。

图 1-3

3

（二）唱名

在读谱和唱歌时，7个固定音节用 Do、Re、Mi、Fa、Sol、La、Si 来表示，叫作唱名，见图 1-4。

简谱	1	2	3	4	5	6	7
音名	C	D	E	F	G	A	B
唱名	Do	Re	Mi	Fa	Sol	La	Si

图 1-4

三、音的分组

（一）音组

钢琴上五十二个白键循环重复地使用七个基本音级，便产生许多音高不同而音名相同的音，为了区分这些同名音，就出现了音的分组，即音组，见图 1-5。

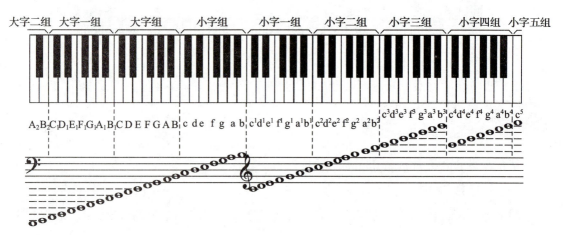

图 1-5

（二）八度

两个相邻音组具有同样名称的音之间的关系是八度关系。

（三）标准音

标准音即 a^1（小字一组的 a），乐器制造、理论研究、定音都以此为标准。

（四）中央 C

中央 C 即 c^1（小字一组的 c）。

第一章 音的基本知识

四、音的关系——半音、全音、等音

（一）半音

在乐音体系中，音高关系中最小的基本单位叫作半音。在钢琴上，相邻的两个琴键（包括黑键）构成了半音。

半音分为自然半音和变化半音，见图1-6。

1. 自然半音：由相邻的两音级构成的半音称为自然半音。
2. 变化半音：由不相邻的两音级构成的半音称为变化半音。

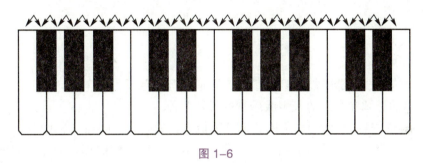

图1-6

（二）全音

在乐音体系中，两个半音的和叫作全音。在钢琴上，全音是由隔开一个琴键的两个音所构成。

全音分为自然全音和变化全音，见图1-7。

1. 自然全音：由相邻的两音级构成的全音称为自然全音。
2. 变化全音：由不相邻的两音级构成的全音称为变化全音。

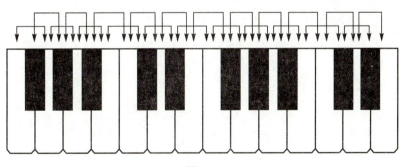

图1-7

（三）等音

音高相同而记法和意义不同的音，叫作等音，见图1-8。

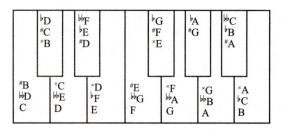

图 1-8

五、音域与音区

（一）音域

音域指某人声或乐器所能达到的最低音至最高音的范围。

音域有总的音域和个别的人声或乐器的音域两种。

1. 总的音域：是指音列的总范围，即从最低音到最高音（C_2~c^5）的距离。

2. 个别的人声或乐器的音域：是指在整个音域中所能达到的那一部分，如钢琴的音域是 A_2~c^5。

（二）音区

音区是音域中的一部分，有高音区、中音区和低音区三种。

高音区：小字三组、小字四组、小字五组。

中音区：小字组、小字一组、小字二组。

低音区：大字组、大字一组、大字二组。

实践拓展

一、做一做

1. 判断下列音与音的关系。

c^1　　d^1　　e^1　　f^1　　g^1　　a^1　　b^1　　c^2

（　）（　）（　）（　）（　）（　）（　）

2. 将下列音按从低到高的顺序排列。

C_2　F　b^1　g　a^1　D_1　e^2　f　A　g^1

3. 请写出下列项目对应的音名或唱名。

Do（　）　F（　）　Sol（　）　B（　）　Re（　）

4. 请在图 1-9 所示的键盘内填上十二个音级的音名。

图 1-9

二、音乐游戏：听音辨物

玩法：教师准备不同的乐器、物体，如铃鼓、三角铁、水瓶等，使用不同的物体发出声音，如拍手、搓揉纸张、敲打物品、演奏乐器等，请学生根据音色来分辨是什么物体发出的声音。也可以将学生分成两组，一组出题，一组听音辨物。

此游戏旨在让学生感受不同物体的不同音色，探索身边的日常物品可以如何发声，激发学生对音的兴趣。

划船

德国儿歌

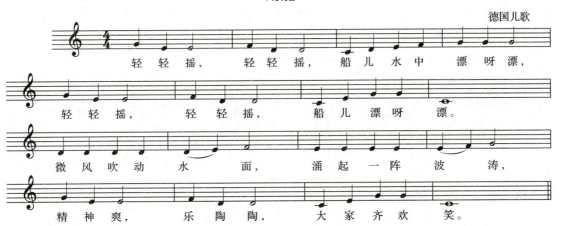

提示：学唱这首歌，说说每个音符的音名与唱名。

走路

陈镒康 词
王平 苏勇 曲
姚思源 配伴奏

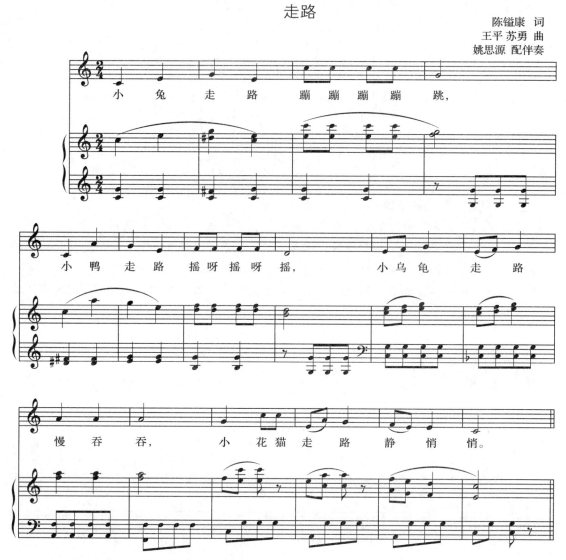

提示：学唱歌曲，找出中央C与标准音。

第二章 记谱法

学习目标

1. 情感目标：对五线谱和简谱感兴趣，体验记谱的快乐。
2. 能力目标：能够分辨并书写五线谱中的高、低音谱号；能正确书写五线谱和简谱中的音符和休止符；掌握简谱与五线谱之间的转换。
3. 知识目标：了解五线谱的概念，能够分辨高、低音谱号；知道每个音符和休止符所占的时值；了解简谱的概念以及记录音高的方法；知道每个音符和休止符所占的时值；认识简谱、五线谱的的音名。

第一节 五线谱及其记谱法

一、五线谱

记载音符的五条平行横线叫作五线谱。五线谱自下而上来计算五条线及由五条线所产生的四个间，见图 2-1。

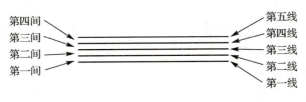

图 2-1

如果我们把 5 个手指当作五线谱的五条线，手指之间的空当作为四个间，那么你的手指就是一个随身五线谱了，见图 2-2。你能看着自己的手说出五线四间的位置吗？

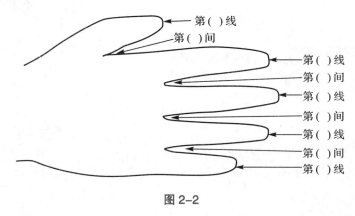

图 2-2

为了记录比五线谱更高或更低的音,常常在五线谱的上方或下方加上平行的短线,这些短线叫作"加线",由加线所形成的间叫"加间",见图 2-3。

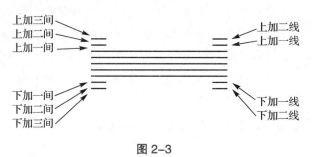

图 2-3

二、谱号与谱表

(一)谱号

在五线谱上用来确定某一线的音高位置的符号叫作谱号。常用的谱号有两种。

1. 高音谱号（G 谱号）：表示记在五线谱第二线上的音为小字一组的"g^1",由此推算出其他各音的音高位置。

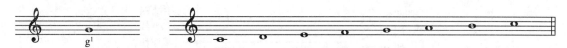

高音谱号的画法步骤如下：

2. 低音谱号（F 谱号）：表示记在五线谱第四线上的音为小字组"f"。由此推算出其他各音的音高位置。

低音谱号的画法步骤如下：

（二）谱表

谱号与五线谱相结合就形成了谱表。

1. 高音谱表：记有高音谱号的谱表。
2. 低音谱表：记有低音谱号的谱表。
3. 大谱表：高音谱表和低音谱表联合在一起使用的谱表。包括花括线连接的大谱表和直括线连接的大谱表，见图2-4。

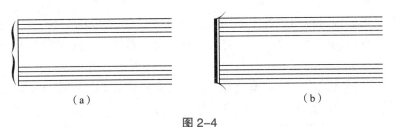

图2-4

（a）花括线连接的大谱表；（b）直括线连接的大谱表

花括线为钢琴、手风琴、电子琴等乐器记谱使用。
直括线为合奏、合唱、乐队记谱使用。

三、音符

用来表示音的长短的符号叫作音符。音符是乐音时值长短的记录，是乐谱记录中最为重要的部分之一。

音符可分为单纯音符与附点音符两类。

（一）单纯音符

由全音符、二分音符、四分音符、八分音符、十六分音符、三十二分音符、六十四分音符等组成。

1. 形状、名称。

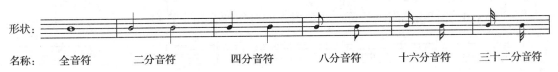

2. 时值比例，见图 2-5。

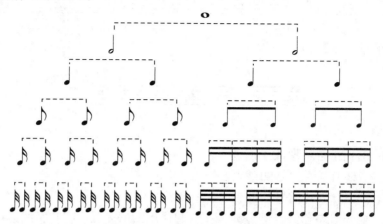

图 2-5

从图 2-5 中我们可以看出，各个不同音符与休止符的时值关系是：每个较大的音值和它最近的较小的音值的比例为 2∶1。例如：一个全音符等于两个二分音符，一个二分音符等于两个四分音符。

单位拍：音符长短的基本计量单位是"拍"。我们把在匀速状态下，以一定速度的一上一下（↘↗）这一动作定为一拍，即单位拍。

请熟记单纯音符的时值，见表 2-1。

表 2-1　单纯音符的时值

名称	五线谱音符	单位拍	时值长短
全音符	o	↘↗ ↘↗ ↘↗ ↘↗	四拍
二分音符	♩	↘↗ ↘↗	二拍
四分音符	♩	↘↗	一拍
八分音符	♪	↘	二分之一拍
十六分音符	♬	↘↗	四分之一拍

（二）附点音符

带附点的音符叫作附点音符。

附点：记写在音符右边的小点。附点的时值是原音符时值的一半，如果有两个附点，那么第二个附点的时值是第一个附点的一半。

一个附点的音符叫单附点音符，两个附点的音符叫复附点音符。

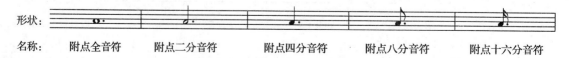

请熟记附点音符的时值,见表 2-2。

表 2-2 附点音符的时值

名称	五线谱音符	单位拍	时值长短
附点全音符	𝅝· = 𝅝 + 𝅗𝅥	♩♩♩♩♩♩	六拍
附点二分音符	𝅗𝅥· = 𝅗𝅥 + ♩	♩♩♩	三拍
附点四分音符	♩· = ♩ + ♪	♩♪	一拍半
附点八分音符	♪· = ♪ + ♬	♪	四分之三拍

(三)音符的写法

音符包括三个组成部分:符头(空心或实心的椭圆形标记)、符干(垂直的短线)和符尾(连在符干一端的旗形标记),见图 2-6。

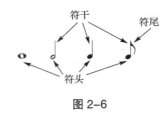

图 2-6

1. 符头可以记在五线谱的线上与间内,表示音的高低。
2. 符干的方位视符头而定,符头在第三线以上,符干朝下,记在符头左侧;符头在第三线以下,符干朝上,记在符头右侧;符头在第三线,符干朝上、朝下均可。
3. 符尾永远记写在符干右边并弯向符头。如果许多音符组成一组时,可用共同的符尾,这时符干的方向要以离第三线最远的符头为准。

四、休止符

在音乐中表示音响停顿的符号叫作休止符。
在五线谱中,各种音符都有与其对应的休止符。

(一)休止符

休止符由全休止符、二分休止符、四分休止符、八分休止符、十六分休止符、三十二分休止符和六十四分休止符组成。

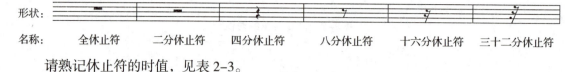

请熟记休止符的时值，见表2-3。

表2-3 休止符的时值

名称	五线谱休止符	单位拍	时值长短
全休止符			四拍
二分休止符			二拍
四分休止符			一拍
八分休止符			二分之一拍
十六分休止符			四分之一拍

（二）附点休止符

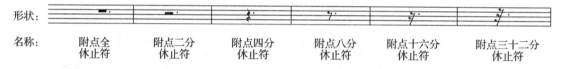

（三）休止符的写法

休止符一般记在第三线上或靠近第三线的地方。二分休止符记在第三线的上面，全休止符记在第四线的下面。

第二节 简谱及其记谱法

一、简谱

简谱是以数字来表达音符的一种记谱法。

第二章 记谱法

两只老虎

1=E 2/4 佚名 词曲

1 2 3 1 | 1 2 3 1 | 3 4 5 | 3 4 5 | 5 6 5 4
两只老虎，两只老虎，跑得快，跑得快。一只没有

3 1 | 5 6 5 4 | 3 1 | 2 5 | 1 0 | 2 5 | 1 0 ‖
眼 睛，一只没有尾巴，真奇怪！ 真奇怪！

二、简谱记录音高的方法

简谱记录音高的方法见图 2-7。

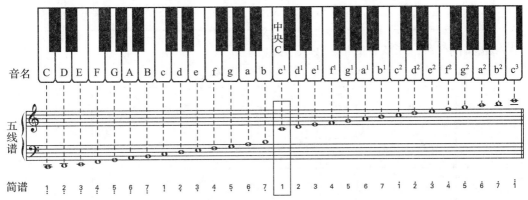

图 2-7

三、简谱记录音的长短的方法

1. 单纯音符的名称、形状、时值，见表 2-4。

表 2-4 单纯音符的名称、形状、时值

名称	五线谱形状	简谱形状	时值（以四分音符为一拍）
全音符	o	6 - - -	四拍
二分音符	♩	6 -	二拍
四分音符	♩	6	一拍
八分音符	♪	6̱	二分之一拍
十六分音符	♬	6̳	四分之一拍
三十二分单符	♬	6̴	八分之一拍

15

2. 附点音符的名称、形状、时值，见表2-5。

表2-5 附点音符的名称、形状、时值

名称	形状		时值 （以四分单符为一拍）
	五线谱	简谱	
附点全音符	𝅝·	6 − − − − −	六拍　（𝅝 + 𝅗𝅥）
附点二分音符	𝅗𝅥·	6 − −	三拍　（𝅗𝅥 + 𝅘𝅥）
附点四分音符	𝅘𝅥·	6 ·	一拍半　（𝅘𝅥 + 𝅘𝅥𝅮）
附点八分音符	𝅘𝅥𝅮·	6̲ ·	四分之三拍　（𝅘𝅥𝅮 + 𝅘𝅥𝅯）
附点十六分音符	𝅘𝅥𝅯·	6̳ ·	八分之三拍　（𝅘𝅥𝅯 + 𝅘𝅥𝅰）

3. 休止符的名称、形状、时值，见表2-6。

表2-6 休止符的名称、形状、时值

名称	形状		时值 （以四分音符为一拍）
	五线谱	简谱	
全休止符	𝄻	0 0 0 0	四拍
二分休止符	𝄼	0 0	二拍
四分休止符	𝄽	0	一拍
八分休止符	𝄾	0̲	二分之一拍
十六分休止符	𝄿	0̳	四分之一拍
三十二分休止符	𝅀	0̿	八分之一拍

实践拓展

一、做一做

1. 请写出与下列音符时值相等的休止符。

2. 请将下列旋律从五线谱转化为简谱。

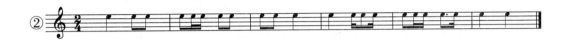

3. 请用一个音符来表示下列各音符时值的总和。

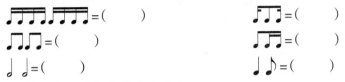

4. 请写出下列各音符的名称。

× — —（ ）　　× —（ ）　　×（ ）

×̲　（ ）　　×·（ ）　　×̳（ ）

× — — —（ ）　　×̲·（ ）　　×̳·（ ）

玛丽有一只小羊羔

美国儿歌

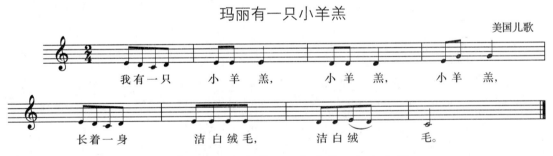

提示：学唱这首儿歌，请找出二分音符、四分音符、八分音符。

幸福拍手歌

日本儿歌

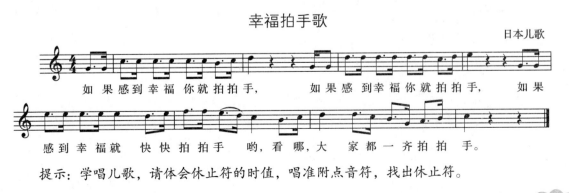

提示：学唱儿歌，请体会休止符的时值，唱准附点音符，找出休止符。

小小少年

（德国影片《英俊少年》插曲）

肖 章 译词
李青蕙 记谱配歌

1=G 或 F 4/4
中速

```
5. 6 | 6 5 - 3. 4 | 3 2 - 2. 3 | 4 - 4 2 7. 6 | 5 - - 5. 6 |
1.小小  少年，  很少 烦恼，  眼望 四    周阳 光 照。  小小
2.小小  少年，  很少 烦恼，  无忧 无    虑乐 陶 陶。  但有

6 5 - 3. 4 | 3 2 - 2 3 | 4 - 4 5 3. 2 | 1 - - 1 1 |
少年，  很少 烦恼， 但愿 永  远这样 好！        一年
一天，  风波 突起， 忧虑 烦  恼都来 了。

6 - 6 4 1. 6 | 6 5 - 3 4 | 5 - 5 6 5 4 | 3 - 3 1 1 |
一   年时间 飞跑， 小小 少   年转眼 高，  随着

6 - 6 4 1. 6 | 6 5 - 3 1 | 5 - 5 3 2. 1 | 1 - - - ||
年   岁由小 变大， 他的 烦   恼增加 了。
```

提示：学唱这首歌，找出简谱中的附点音符。

春天在哪里

佚 名 词
潘振声 曲

1=F 2/4

```
3 3 3 1 | 5. 5 0 | 3 3 3 1 | 3 0 | 5 5 3 1 | 5 5 5 | 6 7 1 3 |
春天在哪 里呀？  春天在哪 里？   春天在那 ｛青翠的  山 林
                                           ｛小朋友  眼 睛

2 0 | 3 3 3 1 | 5. 5 0 | 3 3 3 1 | 3 0 | 5 6 5 6 |
里，  这里有红 花呀，  这里有绿 草，   还 有那
里，  看见红的 花呀，  看见绿的 草，

5 4 3 1 | 5. 0 3 0 | 2 1 0 | 4 4 4 4 5 | 6 6 6 0 | 2 2 2 2 2 |
会唱歌的  小 黄   鹂。   嘀哩哩哩哩   嘀哩哩！  嘀哩哩哩哩

5 - | 1 1 1 1 2 | 3 3 0 | 5. 5 5 5 5 5 | 2 - | 5 6 5 6 |
哩！  嘀哩哩哩哩 嘀哩哩！ 嘀哩哩哩哩 哩！  春 天在

5 4 3 1 | 2. 5 | 1 3 0 | 5 6 5 6 | 5 4 3 1 | 5. 0 3 0 | 2 1 0 ||
｛青 翠的山林 里，｝    还 有那 会唱歌的 小 黄   鹂。
｛小 朋友眼睛 里，｝
```

提示：学唱这首儿歌，注意十六分音符与休止符。

第三章 节奏与节拍

学习目标

1. 情感目标：感悟节奏与节拍的趣味，体会节奏与节拍在乐曲中的重要性。
2. 能力目标：能分辨不同的节奏型；能够识别弱起小节。
3. 知识目标：了解节奏的概念以及在五线谱和简谱中的记法；了解不同音符之间的时值关系；了解节拍的强弱关系，认识拍子与拍号，掌握几种常见的拍号，了解小节线的作用；了解弱起小节和切分音的特点。

第一节　节奏、节奏型与节奏划分的形式

一、节奏

将长音与短音有规律地组织起来，称为节奏。

纯粹的节奏常用"♩"（五线谱）或"×"（简谱）来表示。

二、节奏型

在音乐作品中具有典型意义的节奏叫作节奏型。

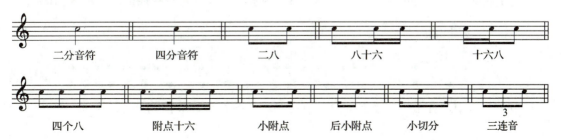

三、节奏划分的形式

（一）均分法

把音值按照一分为二、二分为四、四分为八等形式的划分称为音值的均分法，见图3–1。休止符的划分也以此类推。

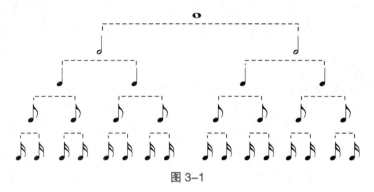

图3–1

（二）三连音

把音值分成三部分来代替两部分，便形成三连音，用数字"3"来表示。

第二节　节拍、拍子与小节

一、节拍

在音乐中强拍和弱拍有规律地循环出现，叫作节拍。
节拍是用强弱关系来组织音乐的。
为了说明各单位拍的强弱关系，"●"表示强拍，"◐"表示次强拍，"○"表示弱拍。

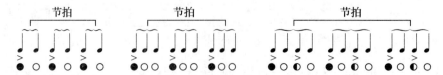

节奏与节拍是音乐中的重要部分，节奏侧重音的长短，节拍侧重音的强弱。

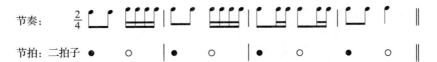

二、拍子与拍号

（一）拍子

小节里所含有的单位拍，用固定的音值（二分音符、四分音符和八分音符等）来表示的叫作拍子。

（二）拍号

表示拍子的符号叫作拍号。

拍号用分数形式标记，分子表示每小节有几拍，分母表示以几分音符为一拍。

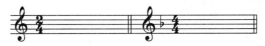

拍号记在曲首谱号和调号的后面。记有两种拍号的，叫作复式拍号。它表示乐曲进行中先后出现两种不同的拍子。

三、常见拍号的种类

（一）单拍子

每小节有且只有一个强拍的拍子叫作单拍子，也就是每小节有两个或三个单位拍的拍子。如：2/4、3/4、3/8、2/2 拍等。

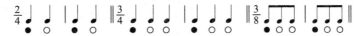

（二）复拍子

每小节由两个或两个以上相同的单拍子所组成的序列叫作复拍子。如：4/4、6/8、6/4、4/2 拍等。

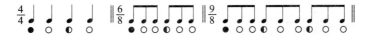

（三）混合拍子

每小节由两个或两个以上不相同的单位拍所组成的序列叫作混合拍子。如：5/4、7/8、7/4 拍等。

$\frac{5}{4}$ ♩ ♩ ♩ ♩ ♩ ($\frac{3}{4}+\frac{2}{4}$) 或 ♩ ♩ ♩ ♩ ♩ ($\frac{2}{4}+\frac{3}{4}$)

请熟记表 3-1 所示的常见拍子。

表 3-1　常见拍子

拍号	定义	读法	强弱规律	小节举例
$\frac{2}{4}$	以四分音符为一拍,每小节有两拍	四二拍	● ○	\| ♩ ♩ \|
$\frac{3}{4}$	以四分音符为一拍,每小节有三拍	四三拍	● ○ ○	\| ♩ ♩ ♩ \|
$\frac{4}{4}$	以四分音符为一拍,每小节有四拍	四四拍	● ○ ◐ ○	\| ♩ ♩ ♩ ♩ \|
$\frac{3}{8}$	以八分音符为一拍,每小节有三拍	八三拍	● ○ ○	\| ♫ ♪ \|
$\frac{6}{8}$	以八分音符为一拍,每小节有六拍	八六拍	● ○ ○ ◐ ○ ○	\| ♫♫ ♫♫ \|

四、小节与小节线

（一）小节

音乐中的基本强弱规律用小节来表示。

（二）小节线

在乐谱里，每隔一定距离就有一条竖线，这条竖线就是小节线。小节线的主要作用是划分曲调的节拍。小节线的后面是强拍，作为强拍的标记。

（三）终止线

在乐曲的结尾处一细一粗的两条竖线表示乐曲的结束，叫作终止线。

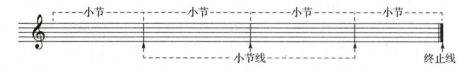

第三节　弱起、弱起小节及切分音

一、弱起与弱起小节

（一）弱起

乐曲中由小节的弱拍部分开始起唱或演奏，叫作弱起。

（二）弱起小节

弱起的小节就叫弱起小节，或称不完全小节。弱起歌曲的最后结尾一般也是不完全小节，首尾两个不完全小节就构成了一个完全小节。

真善美的小世界

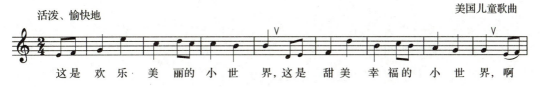

二、切分音与切分节奏

（一）切分音

一个音由弱拍或弱位延续到下一个强拍或强位，使其弱音变为强音的音，叫作切分音。

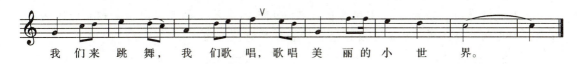

常见的切分音：

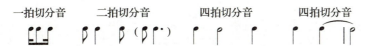

（二）切分节奏

带有切分音的节奏叫作切分节奏。

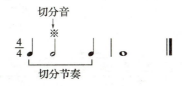

一、名字游戏

问: ×× ×× | ×× × |
　　你的 名字 叫什 么?

答: ×× ×× | × — |
　　我的 名字 叫

　　× × | ×× × | ×× ×× | ……
　　王 芳 李小 刚 肖李 甜子

此游戏将音符、节奏与语言相结合，可以由师问生答，也可以由学生相互传递问答，旨在让学生通过说话的方式来亲身体验各种音符的时值长短。

二、纸杯传递游戏

玩法：播放一首速度适中的2/4拍歌曲，教师示范伴奏需要拍打的节奏型，先从简单的开始，每拍打完一组节奏，最后一个动作要将纸杯传递给右手边的同学。教师可以根据学生对动作的熟练程度增加难度，如：拍打更加复杂的节奏型，更换3/4拍、6/8拍、弱起小节的歌曲或者教师不示范，请学生自己来创编拍打节奏。

此游戏将节奏、乐曲与肢体动作相结合，旨在让学生感受歌曲的节拍，并通过自身的动作来体会不同节奏型的时值长短和速度快慢。也可以锻炼学生手眼协调和团结协作的能力。

口哨与小狗

美国儿歌

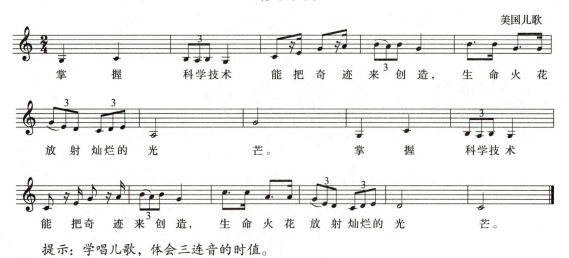

提示：学唱儿歌，体会三连音的时值。

第三章 节奏与节拍

牧 童

欢快、活泼地

捷克民歌

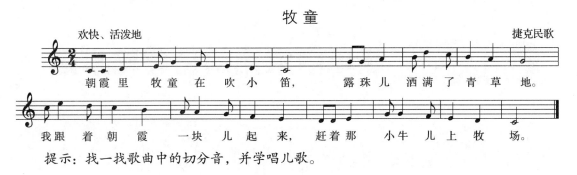

朝霞里牧童在吹小笛，露珠儿洒满了青草地。
我跟着朝霞 一块儿起来，赶着那 小牛儿上牧场。

提示：找一找歌曲中的切分音，并学唱儿歌。

友谊地久天长

1=F 2/4

| 5 | 1.1 13 | 2.1 2 3 | 1.1 3 5 | 6.6 | 5.3 3 1 |

怎 能忘记旧 日朋友，心 中 能 不怀 想，旧 日朋友岂
我 们曾经终 日游荡，在 故 乡 的青 山 上，我们也曾历
我 们也曾终 日逍遥，荡 桨 在 绿波 上，但如今却劳
我 们往日情 投意合，今 天 挽 紧臂 膀，让 我们来举

| 2.1 2 3 | 1.6 65 | 1.6 | 5.3 3 1 | 2.1 2 6 |

能 相忘，友 谊地久天长。
尽 苦辛，到 处奔波流浪。 友 谊 万 岁！友
燕 分飞，远 隔大海重洋。
杯 畅饮，友 谊地久天长。

| 5.3 3 5 | 6.1 | 5.3 3 1 | 2.1 2 3 | 1.6 65 | 1. ||

谊 万 岁！举杯痛饮，同声歌颂友 谊地久天 长。

提示：学唱这首苏格兰民歌，感受弱起小节的魅力。

小青蛙找老婆

池塘边有只 青蛙它在 找 老 婆，它
看见一只 XX它就这么说， 呱呱 呱呱 请你
嫁给我。 我 不是一只 青蛙请你 看明 白，我
 我 不是一只 青蛙请你 看明 白，我
 我 就是一只 青蛙请你 看明 白，我

只是一只 乌龟跟你 配不 来。啊不，啊不，跟你 配不来。
只是一只 猫咪跟你 配不 来。啊不，啊不，跟你 配不来。
只是一只 公鸡跟你 配不 来。啊不，啊不，跟你 配不来。
愿意嫁给 青蛙先生 做老 婆。呱呱， 呱呱，我们多快活。

提示：学唱儿歌，找出歌曲中的节奏型。

第四章 音乐中常用的记号与术语

学习目标

1. 情感目标：体会常用记号的演奏情感，对识别音乐中常用记号感兴趣。
2. 能力目标：能正确演奏音乐中常用记号；能辨别常用记号、速度记号、力度记号及装饰音。
3. 知识目标：认识不同的变音记号、反复记号、省略记号以及其他九种常用记号；认识不同的速度记号；认识不同的力度记号；认识倚音、波音、回音和颤音四种常见的装饰音并掌握其奏法。

第一节 常用记号

一、变音记号

用来表示升高或降低基本音级的记号叫作变音记号，见图 4-1。

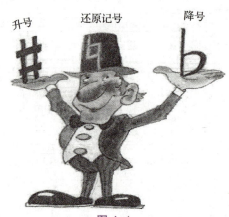

图 4-1

1. 升记号（#）表示将基本音级升高半音。
2. 降记号（♭）表示将基本音级降低半音。
3. 重升记号（×）表示将基本音级升高两个半音，即一个全音。
4. 重降记号（♭♭）表示将基本音级降低两个半音，即一个全音。
5. 还原记号（♮）表示将已经升高或降低的音还原。

记在谱号后面的变音记号叫作调号，表示有效于同行五线谱中的同名音。

记在音符前面的变音记号叫作临时升降号，临时升降号只在同一小节内，对该记号后面的音起作用。

罗马尼亚民歌

二、反复记号

用来表示乐曲部分重复或全部重复的记号叫作反复记号。

（一）段落反复记号

表示记号内的曲调要反复，如果从头反复可以省略前面的"‖:"记号。

送我一枝玫瑰花

（二）跳跃反复记号

假如重复时结尾不同，可用记号 1. 2. 来标明。第一遍唱 1. 部分，第二遍唱 2. 部分。

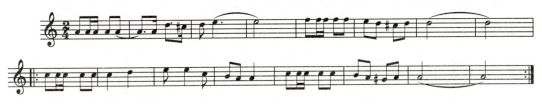

（三）从头反复记号（D.C.）

记在曲尾的复纵线下面，表示从头开始演奏到记有 Fine 处结束。

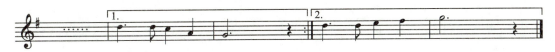

（四）从 ※ 处反复记号（D.S.）

表示从 ※ 记号处开始反复到记有 Fine 或 ‖ 处结束，※ 记号记在小节线的上面。

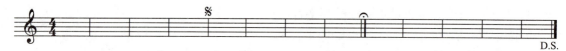

（五）反复省略记号（ ⊕ …… ⊕ ）

标记在乐曲中间某部分的上方，表示唱奏到这一部分后从头反复，反复时跳过 ⊕ …… ⊕ 的部分接结尾或尾声。

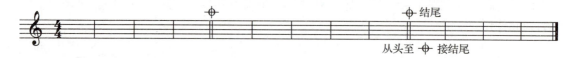

从头至 ⊕ 接结尾

三、省略记号

（一）八度记号

用 8 ----- 记在五线谱的上面，表示虚线范围以内的音移高八度；记在五线谱的下面，表示虚线范围以内的音移低八度。

1. 移高八度。

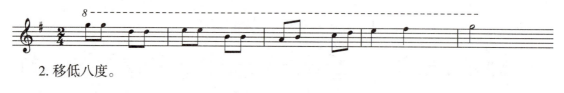

2. 移低八度。

（二）省略记号

用 ∕. 记在五线谱中，表示整个小节重复。

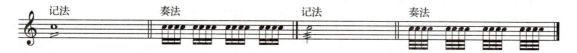

（三）震音记号

由一个音或一个和弦、两个音或两个和弦迅速均匀地重复，叫作震音。震音用斜线表示，斜线的数目与符尾的数目相同。

四、其他记号

（一）延音线

延音线是记在两个或两个以上同高度音上面的弧线。表示它们要唱（奏）成一个音，它的时值等于这些音符的总和。

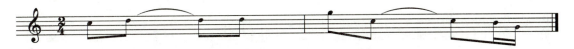

（二）延长号（⌒）

1. 自由延长：当延长号记在音符或休止符的上方或下方时，根据作品的风格、表演者的要求自由延长。

2. 片刻休止：延长号记在小节线上，表示小节之间的片刻休止。

3. 反复至结束：延长号记在终止线上的时候，表示乐曲反复至此结束。

（三）连音记号

用连线来标识，表示连接起来的音要表现得连贯、流畅。

1. 连音线——连接两个或两个以上的音时，表示一个字唱多个音，唱得连贯、流畅。

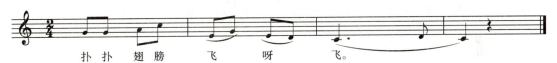

2. 句法连接——表示连音线所连接的音符要弹奏得连贯、圆滑。

（四）断音记号

断音记号有圆点、三角、弧线圆点三种标记形式，表示这些音要断开唱奏。

1. 圆点：约保持时值的一半。

2. 三角：约保持时值的四分之一。

3. 弧线圆点：约保持时值的四分之三。

（五）保持音记号（-）

在符头的上方或下方加一条短横线，表示音稍强并尽量保持其时值。

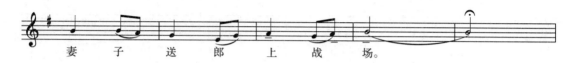

妻　子　送　郎　上　战　场。

（六）换气记号（v）

表示唱（奏）到此处要换气。

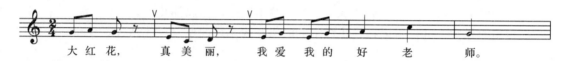

大红花，　真美丽，　我爱我的　好老　师。

（七）强音记号（>）

记在音符上方，表示该音要坚强有力。

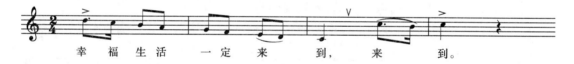

幸　福　生　活　一　定　来　到，　来　到。

（八）滑音记号

一般用曲线或箭头来标明，╱或↗表示向上滑动，╲或↘表示向下滑动。

山　歌　儿　悠　悠，　依　哟　喂　哟　啰　喂。

（九）琶音记号

将和弦中的各音由下而上很快地依次弹奏叫作琶音。

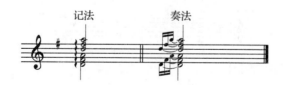

记法　　　奏法

第二节 速度记号

音乐的速度大致可以分为快速、中速、慢速三个层次。

要准确标记出乐曲的速度,只能用"节拍器记号",即用数字记录一分钟的拍数,如 ♩=88 表示以四分音符为一拍,每分钟 88 拍。

1. 快速记号(Allegro/ 快板):表现欢快、活泼。
2. 中速记号(Moderato/ 中板):表现委婉、抒情。
3. 慢速记号(Lento/ 慢板):表现庄严、沉重。
4. 渐慢记号(rit.):表示记号以后的曲调速度逐渐减慢。
5. 渐快记号(string):表示记号以后的曲调速度逐渐加快。
6. 原速记号(a tempo):表示记号以后的曲调恢复原来的速度。

第三节 力度记号

音乐作品中的强弱程度叫作力度。

力度从性质上可分为:明确固定的强弱、逐步变化的强弱、特别强调的强弱三种。

1. 明确固定的强弱记号,见表 4–1。

表 4–1 明确固定的强弱记号

意大利术语	缩写	中文意义
pianissimo	pp	很弱
piano	p	弱
mezzo–piano	mp	中弱
mezzo–forte	mf	中强
forte	f	强
fortissimo	ff	很强

2. 逐步变化的强弱记号,见表 4–2。

表 4–2 逐步变化的强弱记号

意大利术语	缩写	中文意义
crescendo	cresc.(<)	很弱
diminuendo	dim.(>)	弱

3. 特别强调的强弱记号，见表4-3。

表4-3 特别强调的强弱记号

意大利术语	缩写	中文意义
sforzando	sf 或 sfz	特强（个别音加强）
rinforzando	rf	突强（一列音突强）
forte-piano	fp	强后即弱
sporzando piano	sfp	特强后弱

第四节 装饰音

装饰音是指用来装饰旋律的小音符及某些旋律型的特别记号，常见的有倚音、波音、回音和颤音这四种。

一、倚音

倚音记号有两种。记在音符前面的叫作前倚音，记在音符后面的叫作后倚音。

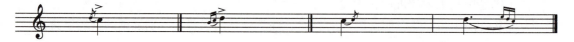

二、波音

波音是在两个主要音之间，加入其上方或下方的短的辅助音而成。波音有顺波音、逆波音、单波音和复波音之分。

顺波音标记：小音符或者顺波音记号 ∾（复顺波音记号为 ∾∾∾）。

逆波音标记：小音符或者逆波音记号 ∾（复逆波音记号为 ∾∾∾）。

第四章 音乐中常用的记号与术语

三、回音

回音是由四个或五个音组成的旋律型，有顺回音和逆回音两种。
回音可用小音符或回音记号来表示，顺回音为 ∞，逆回音为 ∾。

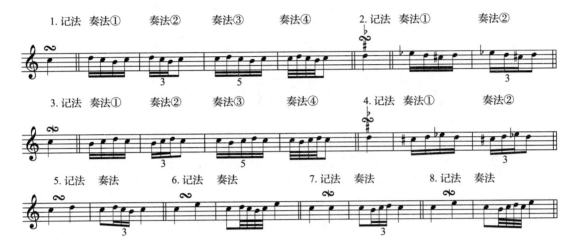

四、颤音

颤音是由主要音和助音迅速交替形成的，用记号 *tr* 或 *tr* ～～～ 表示。
颤音有三种演奏情况：

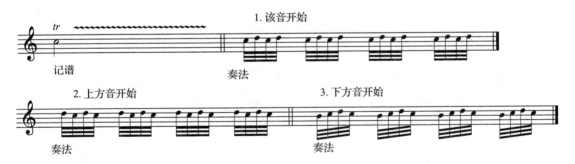

实践拓展

一、做一做

1. 请以给出的指定音为 Do，写出一组基本音级（注意音与音的关系，使用升降号）。
（1）以小字一组的 E 为 Do。

（2）以小字组的 $^\flat$A 为 Do。

2. 请使用省略符号将下列旋律重写。

3. 请写出下列旋律的实际演奏效果。

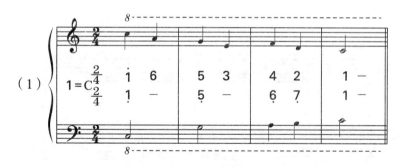

二、音乐游戏：走跑停

玩法： 教师击鼓，分别击出二分、四分、八分、十六分音符及各种音符的组合，让学生跟着鼓点的节奏进行游走或跑动，让学生感受每种音符的不同时值。同时，教师在击鼓的过程中也可进行休止停顿，让学生听到鼓声休止时站立不动，在走跑停的游戏中感受各种音符时值的快慢及休止停顿。

第四章 音乐中常用的记号与术语

听听唱唱

夏天
罗马尼亚歌曲

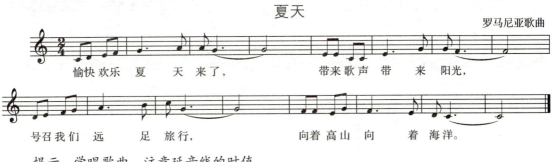

提示：学唱歌曲，注意延音线的时值。

小燕子
汪 玲 曲

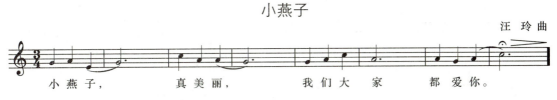

提示：找出延长号，并体会其在曲终的作用。

山谷回音真好听
汪爱丽 曲

提示：注意歌曲中的换气记号和连音记号，并表现出歌曲的强弱。

小松树
傅 晶 李伟才 曲

提示：学唱这首曲子，注意其反复记号。

风笛舞曲

[奥]莫扎特 曲

提示：试着唱一唱，注意力度的表达。

第五章 音程

学习目标

1. 情感目标：发现音与音之间的关系，感受音程的魅力。
2. 能力目标：能够区分自然音程、变化音程、单音程、复音程、协和音程、不协和音程与等音程；能够识别各音程的原位与转位。
3. 知识目标：了解音程的概念、级数和名称；了解音程的分类与构成。

第一节　音程、音程的级数和名称

一、音程的概念

两个音中间的距离叫作音程。音程中低的音叫作根音（下方音），高的音叫作冠音（上方音）。

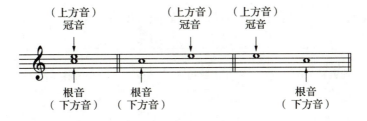

二、音程的度数、音数和名称

（一）度数

音程中所包含的音级数（五线谱中线与间的数目）叫作音程的度数。每一线或间叫作

"一度"，相邻的线与间叫作"二度"，相邻的两条线或两个间叫作"三度"，依此类推。

（二）音数

音程中所包含的半音、全音的数目叫作音程的音数。音程的音数用整数、分数、带分数来标记。

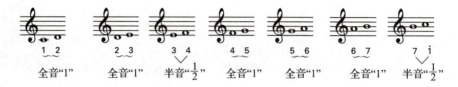

（三）音程的名称

音程的名称是根据两音之间的度数和音数决定的。

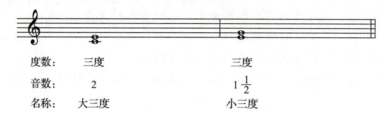

度数：	三度	三度
音数：	2	$1\frac{1}{2}$
名称：	大三度	小三度

第二节　音程的分类

一、自然音程与变化音程

（一）自然音程

自然音程由纯音程、大音程、小音程、增四减五度音程构成，见表5-1。

表5-1　自然音程

性质 度	纯音程				大音程				小音程				增音程	减音程
名称	纯一	纯四	纯五	纯八	大二	大三	大六	大七	小二	小三	小六	小七	增四	减五
音数	0	$2\frac{1}{2}$	$3\frac{1}{2}$	6	1	2	$4\frac{1}{2}$	$5\frac{1}{2}$	$\frac{1}{2}$	$1\frac{1}{2}$	4	5	3	3

（二）变化音程

变化音程由除增四减五音程以外的一切增音程、减音程、倍增音程和倍减音程构成。

增音程：比纯音程或大音程多半个音。

减音程：比纯音程或小音程少半个音。

倍增音程：比增音程多半个音。

倍减音程：比减音程少半个音。

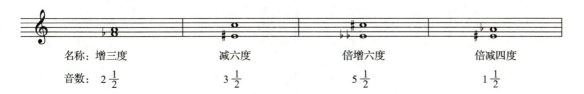

二、单音程与复音程

（一）单音程

构成音程的两音在纯八度（含纯八度）以内的，叫作单音程。

（二）复音程

超过纯八度的音程叫作复音程。

三、协和音程与不协和音程

（一）协和音程

听起来悦耳、融合的音程叫作协和音程。

1. 完全协和音程：纯一、纯四、纯五、纯八度音程。
2. 不完全协和音程：大小三度、大小六度音程。

（二）不协和音程

听起来刺耳、不融合的音程叫作不协和音程，包括大小二度、大小七度和所有增减音程、倍增倍减音程。

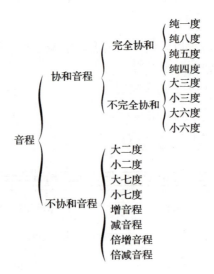

四、等音程

两个音程的音响相同,记法和意义不同,就称为等音程。等音程分为两类。

(一)两个音程的名称相同

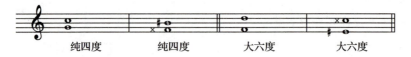

(二)两个音程的名称不相同

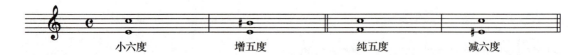

五、旋律音程与自然音程

(一)旋律音程

先后出现的两个音叫作旋律音程。

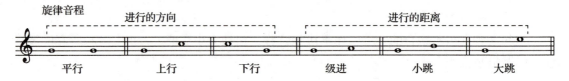

（二）和声音程

同时发声的两个音叫作和声音程。

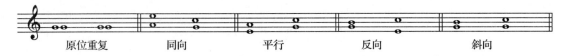

第三节　音程的识别与转位

一、音程识别的方法

识别和构成音程的基本方法是先根据音程的级数来识别和构成，例如要在C音上构成小七度时，首先要将音程的级数构成七度，然后再根据需要（大、小、增、减）来调整音程的音数，以求得所要识别和构成的音程。

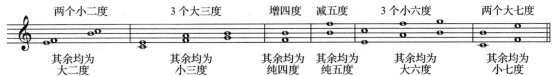

二、音程的推算

冠音：升高半音——音程扩大一档；降低半音——音程缩小一档。
根音：升高半音——音程缩小一档；降低半音——音程扩大一档。
第一种：倍减—减—纯—增—倍增。
第二种：倍减—减—小—大—增—倍增。

三、音程的转位

音程的根音和冠音互相颠倒，叫作音程的转位。原位音程与转位音程的度数总和为9。

1	2	3	4
8	7	6	5

一度转位后为八度，二度转位后为七度，三度转位后为六度，四度转位后为五度……转位后音程性质变化的规律是：

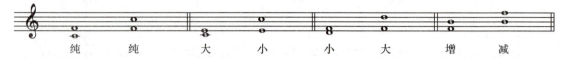

实践拓展

1. 我们把两个乐音的音高关系叫作_____。
2. 请用连线将下列音程与相应的名称连接起来。

纯四度　大三度　增四度　小六度　纯五度　纯八度　减五度　大六度　小七度　小二度

3. 在高音谱表上（不用加线）写出大三度和小二度，并在下面注明度数。

4. 在高音谱表上（不用加线）写出减五度和纯四度，并在下面注明度数。

5. 请在下列各音上写出指定的和声音程。

大三度音程　小二度音程　纯五度音程　大六度音程　小七度音程　纯四度音程　纯八度音程　同度音程

6. 根据音程中两音出现的顺序，把音程分为_____音程与_____音程两种。
7. 两个音先后出现所形成的音高关系，叫作_____音程，旋律音程出现是_____向关系，书写时横向排开。
8. 两个音同时出现所形成的音高关系，叫作_____音程，和声音程出现是_____向关系，书写时上下对齐。

9. 请指出下列旋律音程的进行方向。

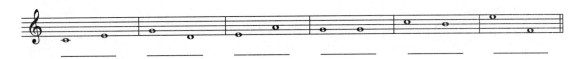

10. 请将下列音程归类。

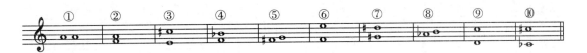

完全协和：

不完全协和：

不协和：

小弟弟，我来教你跳舞
(德国儿童歌剧选曲)

胡炳坤 译配

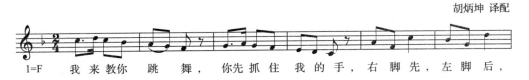

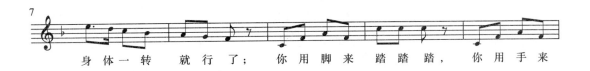

提示：学唱歌曲，找找有哪些旋律音程。

妈妈您听我说

法国民歌
[奥] 车尔尼 曲

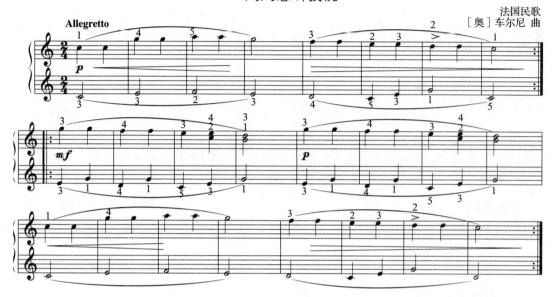

提示：听老师在钢琴上弹奏，感受音程的魅力。

第六章 和 弦

学习目标

1. 情感目标：发现多个音之间的关系，感受和弦在乐曲伴奏中的作用。
2. 能力目标：能分辨三和弦和七和弦；能够识别三和弦和七和弦的构成结构；能够辨认调式中的各个和弦。
3. 知识目标：了解和弦的概念；了解三和弦和七和弦的转位。

第一节 三和弦

一、和弦

按照一定的关系叠置起来的三个或三个以上的音的结合，叫作和弦。

二、三和弦及其种类

三个音按三度关系叠置起来叫三和弦。

在这三个音中，最下方的音叫根音；由于与根音的关系是三度，中间的音叫三音；最高的音与根音是五度的关系，因此叫五音。根音、三音、五音分别用数字 1、3、5 来表示。

三和弦一共有四种：大三和弦、小三和弦、增三和弦和减三和弦。

（一）大三和弦

根音到三音是大三度，三音到五音是小三度，根音到五音是纯五度。

（二）小三和弦

根音到三音是小三度，三音到五音是大三度，根音到五音是纯五度。

（三）增三和弦

根音到三音是大三度，三音到五音是大三度，根音到五音是增五度。

（四）减三和弦

根音到三音是小三度，三音到五音是小三度，根音到五音是减三度。

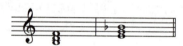

大三和弦和小三和弦，由于构成它们的音程是协和音程，因此这两种三和弦都是协和的和弦，而增三和弦和减三和弦，根音到五音是不协和的音程，因此这两种三和弦都属于不协和的和弦。

第二节　七和弦

一、七和弦

四个音按照三度关系叠置起来的和弦，叫作七和弦。

七和弦是在三和弦的基础上，再叠加一个与根音构成七度关系（与五音构成三度关系）的音而形成的。新加入的音叫七音，用数字 7 来表示。由于七度为不协和音程，所有的七和弦都是不协和和弦。

二、七和弦的种类

常见的七和弦有四种，分别是大小七和弦、小小七和弦、减小七和弦和减减七和弦。

（一）大小七和弦

大小七和弦又称大三小七和弦，由大三和弦加小三度构成，根音与七音是小七度。

（二）小小七和弦

小小七和弦又称小七和弦，由小三和弦加小三度构成，根音与七音是小七度。

（三）减小七和弦

减小七和弦又称半减七和弦，由减三和弦加大三度构成，根音与七音是小七度。

（四）减减七和弦

减减七和弦又称减七和弦，由减三和弦加小三度构成，根音与七音是减七度。

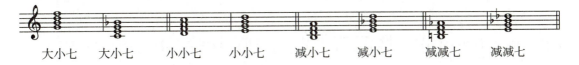

第三节　原位和弦和转位和弦

以根音为最低音的和弦叫原位和弦。根音不在最低音的位置的和弦，叫转位和弦。转位后根音、三音、五音、七音的名称不变，数字标记也不变。

一、三和弦的转位

三和弦有两个转位，其标记是根据低音上方两音的度数而得来的。
第一转位和弦以三音为低音，叫六和弦，用数字 6 来标记。
第二转位和弦以五音为低音，叫四六和弦，用数字 46 来标记。

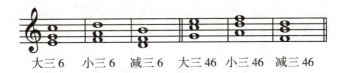

二、七和弦的转位

七和弦有三个转位，其标记是根据低音与七音和根音相距的度数而得来的。
第一转位和弦以三音为低音，叫五六和弦，用数字 56 来标记。
第二转位和弦以五音为低音，叫三四和弦，用数字 34 来标记。
第三转位和弦以七音为低音，叫二和弦，用数字 2 来标记。

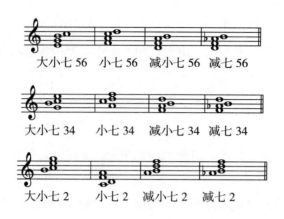

大小七 56　小七 56　减小七 56　减七 56

大小七 34　小七 34　减小七 34　减七 34

大小七 2　小七 2　减小七 2　减七 2

第四节　调式中的和弦

一、正三和弦与副三和弦

以自然大调与和声小调为例,在各音级上构成的三和弦如下。

（一）C 自然大调

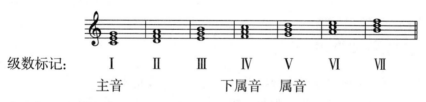

级数标记：　　Ⅰ　　Ⅱ　　Ⅲ　　Ⅳ　　Ⅴ　　Ⅵ　　Ⅶ
　　　　　　主音　　　　　　下属音　属音

（二）A 和声小调

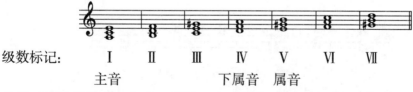

级数标记：　　Ⅰ　　Ⅱ　　Ⅲ　　Ⅳ　　Ⅴ　　Ⅵ　　Ⅶ
　　　　　　主音　　　　　　下属音　属音

Ⅰ级三和弦叫作主三和弦,Ⅳ级三和弦叫作下属三和弦,Ⅴ级三和弦叫作属三和弦。这三种三和弦叫作正三和弦,在歌曲即兴伴奏中应用较多。

Ⅱ、Ⅲ、Ⅵ、Ⅶ级上构成的三和弦,叫作副三和弦。

二、属七和弦

Ⅴ级上构成的七和弦叫作属七和弦。由于属七和弦是不协和的和弦,因此需要解决。

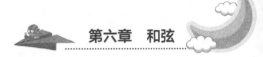

最普通的解决方法就是进行到主音三和弦，音乐结束时的伴奏大多用 V_7 解决到 I 。

C 自然大调属七和弦：

V_7　　　　I

实践拓展

1. 跟随钢琴唱出下列和弦。

2. 分三个声部演唱以上和弦。
3. 在钢琴上弹奏下列和弦，感知其音响效果。

4. 什么是和弦？
5. 三和弦有哪几种类别？分别是什么？
6. 三和弦的转位怎么标记？分别是什么？
7. 常见的七和弦有哪几种？分别是什么？
8. 七和弦有几个转位？怎么标记？
9. 识别下列和弦，并标记出来。

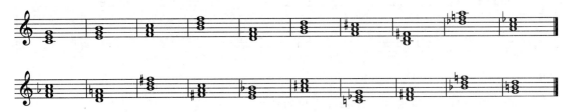

10. 以下列音为根音，分别构成大、小、增、减三和弦。

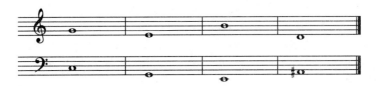

11. 构成下列指定和弦，并将其转位。

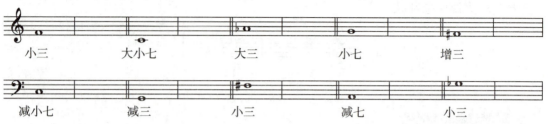

12. 在高音谱表上写出以 C 自然大调基本音级构成的三和弦，并标出级数。

听听唱唱

练习曲

[奥] 车尔尼 曲
作品777之7

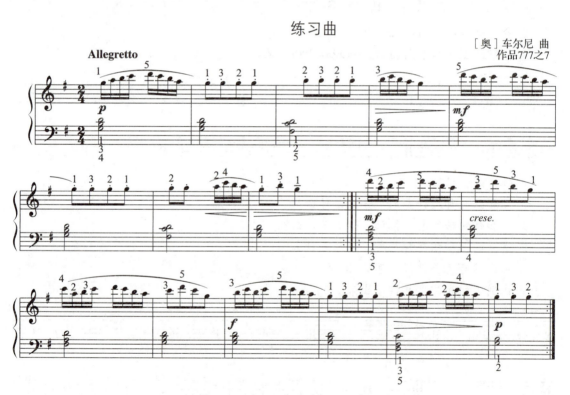

提示：听一听，感受和弦在乐曲伴奏中的作用。

第七章 调的建立与调号

1. 情感目标：感受不同调号的音高，对识别调号感兴趣。
2. 能力目标：能够用大谱表正确写出 1~7 个升降号的各种调号；能够通过升降号识别各种调；能够通过各种调写出其调号，并标注主音的位置。
3. 知识目标：了解调号在乐曲中的作用；了解各种升降号。

第一节 调号的产生

在音乐中，调号是表示主音高度（即调高）的一种符号，如我们常说的 F 调是指调式的主音高度，即主音位置在 F 音为 F 调。五线谱的调号是以一定数量的升号或一定数量的降号来表示的，升降号写在每行五线谱的左端。在自然大调中，不论其主音高度如何，为了使排列的音符合自然大调音阶的音程结构，必须要将某个音或某些音升高或降低，这些所需要升高或降低的变音记号，按照一定的顺序集中记写在谱号的右方，就是这个调的调号。

一般而言，五线谱的调号只用同类的变音记号（升记号♯或者降记号♭）。因此调号就分为升号调和降号调两类。

用升号来记写的调号叫作升号调。用降号来记写的调号叫作降号调。C 调则是没有升号也没有降号，即用不升不降的空白谱表来表示。

一、升号调

调号用升号（♯）来表示的就叫升号调。它是以 C 调为基本调，按纯五度关系向上方移位而产生的。就大调而言，一个大调音阶处于不同的主音高度，其调号就不同。如 C 大调音阶，是从主音 C 音开始的，这个音阶没有任何升降号，所以，没有升降号就是 C 大

调的调号。

如果以 C 大调为基本调，按纯五度关系向上方做一次移位，即将 C 大调音阶的每一个音都向上方移高一个纯五度，就构成一个新的大调音阶：G 大调。这时，G 大调音阶中的"F"音必须升高半音，这是作为 C 大调的第Ⅶ级"B"音向上方移高一个纯五度后，并不是"F"音，而是"♯F"音。同时，只有将"F"音升高半音才符合大调音阶"全全半全全全半"的结构规律。将此"♯"音写在谱号的右方，以表示在谱中凡是"F"音都一律升高半音，这就形成 G 大调的调号。也就是说，有一个"♯"的谱表就是 G 大调的调号。

由此可推算出 G 调的调号：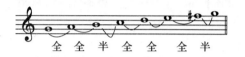

构成调号的七个升号的产生是有一定顺序的，那么当它们记写在谱号后也要按照同样的顺序来写，并要写在准确的线间位置上。它们的顺序是：F、C、G、D、A、E、B，用简谱表示就是 4、1、5、2、6、3、7。

二、降号调

调号用降号（♭）来表示的就叫降号调。它是以 C 调为基本调，按纯五度关系向下方移位而产生的。

如果以 C 大调为基本调，按纯五度关系向下方做一次移位，即将 C 大调音阶的每一个音都向下方移低一个纯五度，就构成一个新的大调音阶：F 大调。这时，F 大调音阶中的"B"音必须降低半音，这是作为 C 大调的第Ⅳ级"F"音向下方移低一个纯五度后，并不是"B"音，而是"♭B"音。同时，只有将"B"音降低半音才符合大调音阶"全全半全全全半"的结构规律。将此"♭"音写在谱号的右方，以表示在谱中凡是"B"音都一律降低半音，这就形成 F 大调的调号。也就是说，有一个"♭"的谱表就是 F 大调的调号。

由此可推算出 F 调的调号：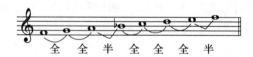

构成调号的七个降号的产生是有一定顺序的，那么当它们记写在谱号后也要按照同样的顺序来写，并要写在准确的线间位置上。它们的顺序是：B、E、A、D、G、C、F，用简谱表示就是 7、3、6、2、5、1、4。

第七章 调的建立与调号

第二节 调号的书写和识别

一、调号的书写

升降号调按照纯五度音程的关系向上、后者向下依次建立，故五线谱中的升降记号也是按照纯五度关系向上或向下依次增加的。

五线谱的调号是以一定数量的升号或一定数量的降号来表示的，升降号集中写在每行五线谱的左端。如：

升号调：

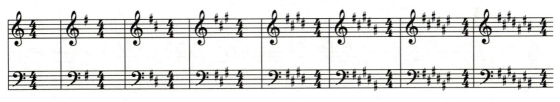

降号调：

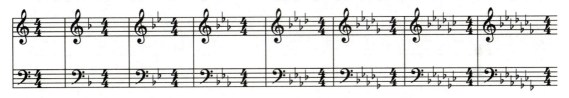

二、调号的识别

升记号的谱，看看最后那个升号，它对应的音是 7，往上数到 1 音，1 音在哪个间或哪条线，再看看有无升降号在这条线或间上，读出的音为该大调的主音。

降记号的谱，看看最后那个降号，它对应的音是 4，往下数到 1 音，1 音落在哪个间或哪条线，再看看有无升降号在这条线或间上，读出的音为该大调的主音。又或者在两个以上降记号的调号中倒数第二个降记号的位置为该大调的主音。

同理，低音谱表也是一样。

调号识别儿歌：

　　　　4 1 5 2 6 3 7，升号次序不能忘记。
　　　　升号大调谁领队？末尾升号进一步。

升号小调谁领队？末尾升号退一步。

7 3 6 2 5 1 4，降号次序别搞乱。
降号大调谁主音？降号倒数第二位。
降号小调谁主音？末尾降号进两步。

谁领队来谁主调，领队音名都叫啥？
CDEF 1234，GAB 啊 567。
一个音名一个调，变化音名变化调。

实践拓展

一、标调号
用高音谱表和低音谱表正确写出七个升降号各调的调号。

二、标调名
写出下列各调号的调名。

第七章 调的建立与调号

听听唱唱

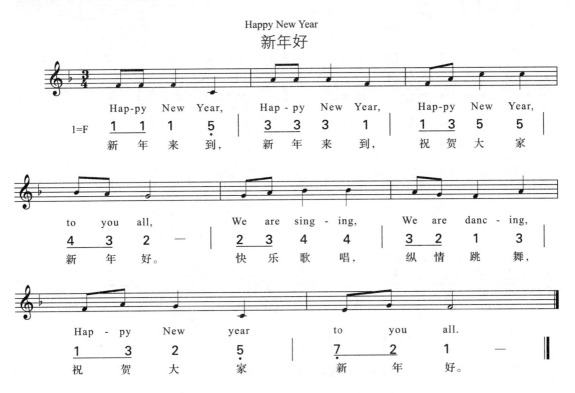

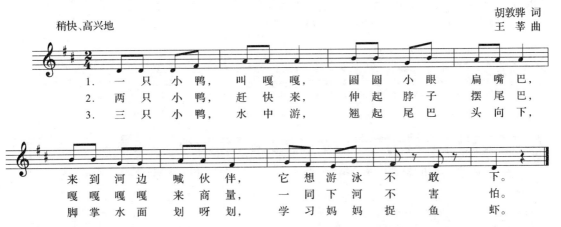

提示：学唱这两首儿歌，并说出乐曲的调名。

萤火虫

刘明将 词
梁海燕 曲

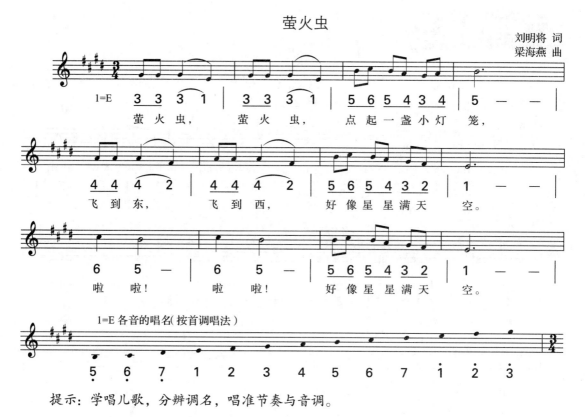

提示：学唱儿歌，分辨调名，唱准节奏与音调。

蜗牛与黄鹂鸟

陈弘文 词
林建昌 曲

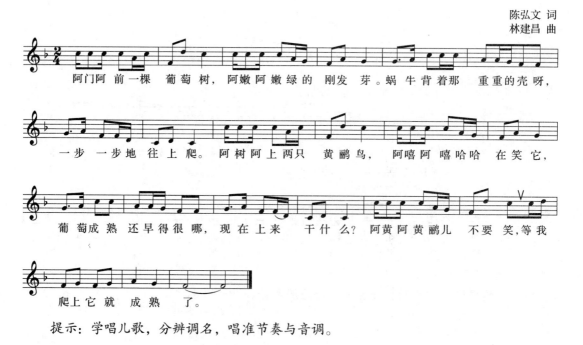

提示：学唱儿歌，分辨调名，唱准节奏与音调。

第八章 调式与调性

学习目标

1. 情感目标：感受不同的调式和调性的美，体会不同调式与调性的音乐情感。
2. 能力目标：能辨别大小调并写能通过大小调写出其相应的调式音阶；能够识别五声调式，并能通过民族调式写出其相应的调式音阶；能够根据五线谱辨别各种调式。
3. 知识目标：了解调式、调式音阶和调式音级；了解民族调式的五声调式和七声调式。

第一节 调式、调式音阶及调式音级

一、调式

（一）调

当一部音乐作品或一个经过句，具有被感觉倾向于某一个特定的音符的这一性质时，则这一特定音符称为乐曲的基调或调。

（二）调式

由若干高低不同的音（一般不超过七个），围绕某一具有稳定感的中心音（主音），按照一定的音程关系组成的有机体系，称为调式。

（三）调性

调式主音的绝对高度、调式中各音级对主音的不同倾向关系以及各音级之间的相互关系，称为调性。如以 F 为主音的大调式叫作 F 大调，以 f 为主音的小调式叫作 f 小调。

调、调式和调性的关系十分密切，彼此不可分割，相互联系。如 F 大调，它包括调式主音的音高位置（F）、调式类型（大调式）、表现音乐作用的调性（F 大调）。

二、调式音阶

将调式的中心音和主音作为起点和终点，其他各音按照音高的顺序（上行或下行）依次排列成音阶的形式。

如 F 大调的调式音阶是：

g 小调的调式音阶是：

三、调式音级

各种调式中的每个音，叫作调式音级。音级一般以七声音阶来划分级数，并以罗马数字标记。Ⅰ级音为主音，其他的音和主音形成几度音程，则叫作几级音。

如 F 大调的调式音级：

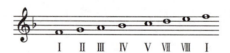

g 小调的调式音级：

如上所示，音名的级数是不固定的，随着调式的不同而不同，如 C 音在 F 大调中是 Ⅴ 级，在 g 小调中则是 Ⅳ 级。

第二节　大小调式

一、大调式

大调式属于西方传统调式之一，由七个音级组成，它的Ⅰ、Ⅲ、Ⅴ级为稳定音。其中主音与上方Ⅲ级组合的大三度音程最能体现大调较为明亮的调式色彩。大调式的形式共有

三种，分别为自然大调式、和声大调式和旋律大调式。

（一）自然大调式

自然大调式音阶的结构为"全音、全音、半音、全音、全音、全音、半音"，任何能构成这种结构的音阶都一定是自然大调式。

自然大调式的音阶结构：

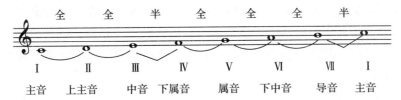

在大小调中，调式音级用罗马数字标记，按音阶上行计算，其调式音级为：

第Ⅰ级——主音（T）。

第Ⅱ级——上主音，在主音上方二度。

第Ⅲ级——中音，在主音和属音中间。

第Ⅳ级——下属音（S），在主音上方纯四度。

第Ⅴ级——属音（D），在主音上方纯五度。

第Ⅵ级——下中音，在主音和下属音中间。

第Ⅶ级——导音，向上倾向于主音。

其中，第Ⅰ、Ⅲ、Ⅴ级为稳定音，其余为不稳定音，均有进行到相邻稳定音的倾向。自然大调第Ⅲ、Ⅵ、Ⅶ级与主音构成大音程，具有典型的大调性特点，色彩偏明亮。

（二）和声大调式

降低自然大调的第Ⅵ级半音构成和声大调音阶，出现增、减音程。其结构为"全音、全音、半音、全音、半音、增二度、半音"。

和声大调式的音阶结构：

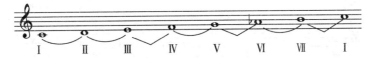

和声大调的特点是第Ⅵ级和第Ⅶ级之间形成增二度（减七度）的音程，第Ⅶ级和第Ⅲ级之间形成增五度（减四度）的音程。这种大调应用范围有限，色彩暗淡、柔和，多出现在自然大调的片段中，很少有完全以此调为基础的音乐作品。

（三）旋律大调式

将自然大调音阶下行时的第Ⅶ级和第Ⅵ级降低半音，构成旋律大调音阶。其结构上行时与自然大调相同，下行时为"全音、全音、半音、全音、半音、全音、全音"。

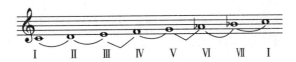

旋律大调的特点是下行时第Ⅶ级与主音、第Ⅵ级与主音之间呈小七度和小六度，其音阶含有小调元素。

小调式是由七个音构成的调式，稳定音第Ⅰ、Ⅲ、Ⅴ级组合成小三和弦。其主音与上方第Ⅲ级组合的小三度音程最能体现小调幽暗的调式色彩。小调式的形式共有三种，分别为自然小调式、和声小调式和旋律小调式，其中自然小调式和和声小调式应用较广，旋律小调式应用较少。

（一）自然小调式

自然小调是由自然音级所组成。结构为"全音、半音、全音、全音、半音、全音、全音"。

自然小调的音阶结构：

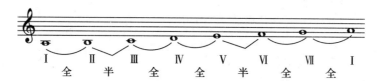

自然小调式的主音与上方第Ⅲ级构成的小三度以及与第Ⅵ级构成的小六度最能说明小调柔和、暗淡的调式色彩。自然小调的稳定音及不稳定音的倾向与大调相同。第Ⅰ、Ⅳ、Ⅴ级音构成的和弦为小三和弦。

（二）和声小调式

和声小调由自然小调的第Ⅶ级音升高半音构成。结构为"全音、半音、全音、全音、半音、增二度、半音"。

和声小调的音阶结构：

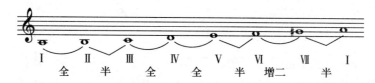

和声小调的特点为第Ⅵ级和第Ⅶ级之间的增二度音程。其音程特性与和声大调一样，包括第Ⅵ级音和第Ⅶ级音呈增二度（减七度），第Ⅲ级音和第Ⅶ级音呈增五度（减四度）。由于主音与上方第Ⅲ、Ⅵ、Ⅶ级音分别构成小三度、小六度和大七度，故和声小调的色彩近似大调色彩。

（三）旋律小调式

将自然小调上行音阶的第Ⅵ、Ⅶ级各升高半音，下行音阶将第Ⅵ、Ⅶ级音还原成与自然小调相同，从而形成旋律小调。上行结构为"全音、半音、全音、全音、全音、全音、

半音"，下行结构为"全音、全音、半音、全音、全音、半音、全音"。

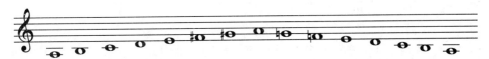

旋律小调的音程特性为上行时，主音与第Ⅵ、Ⅶ级音分别构成大六度和大七度，使其旋律小调含有大调色彩；第Ⅶ级音与上方的主音呈小二度，该音程特性增强了导音到主音的倾向性。

第三节　民族调式

一、五声调式

五声音阶又称五声调式，是由五个音构成的一种调式。五声音阶不是随便由五个音所构成的调式，而是由按照纯五度排列的五个音构成。在中国民族音乐中，这五个音被称为宫、商、角、徵、羽，该阶名分别对应西洋乐简谱的唱名 1（Do）、2（Re）、3（Mi）、5（Sol）、6（La）。

调式的名称以主音的阶名命名。例如：以宫为主音，则该调式被命名为五声宫调式；以商为主音，则该调式被命名为五声商调式；以角为主音，则该调式被命名为五声角调式；以徵为主音，则该调式被命名为五声徵调式；以羽为主音，则该调式被命名为五声羽调式。一般为了美观，五声调式音阶各音级标记习惯用七声音级。

（一）五声宫调式

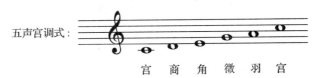

调式音阶的名称与标记如下：

音级标记：　Ⅰ　　Ⅱ　　Ⅲ　　Ⅳ　　Ⅴ　　Ⅵ　　Ⅶ
音阶名称：　宫　　商　　角　（缺）　徵　　羽　（缺）
音级名称：　主音　上主音　中音　下属音　属音　下中音　导音

五声宫调式中宫与角呈现的大三度、宫与羽呈现的大六度都体现了西方大调的调式色彩。由于缺少下属音（正音级），故五声宫调式不完整。虽然缺少主音下方纯五度的支持，与西方大调式相比显得动力不足，但更能表现出旋律的平和与流畅。

（二）五声商调式

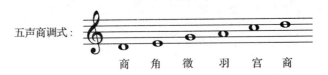

调式音阶的名称与标记如下:

音级标记: Ⅰ Ⅱ Ⅲ Ⅳ Ⅴ Ⅵ Ⅶ

音阶名称: 商 角 (缺) 徵 羽 (缺) 宫

音级名称: 主音 上主音 中音 下属音 属音 下中音 导音

五声商调式中商与宫呈现的小七度体现了西方小调的调式色彩。五声商调式的上方第Ⅲ级音和第Ⅵ级音的缺失,使得它的小调式特征受到一定的影响,但它的三个正音级完整,故弥补了不足。

(三)五声角调式

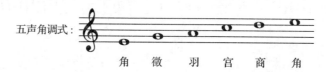

调式音阶的名称与标记如下:

音级标记: Ⅰ Ⅱ Ⅲ Ⅳ Ⅴ Ⅵ Ⅶ

音阶名称: 角 (缺) 徵 羽 (缺) 宫 商

音级名称: 主音 上主音 中音 下属音 属音 下中音 导音

五声角调式中角与徵呈现的小三度、角与宫呈现的小六度、角与商呈现的小七度都体现了西方小调的调式色彩。由于缺少属音,故五声角调式不完整。下属音对主音的支持有限,过度依赖下属音,会让人产生调性不明确的感觉,故角调式的乐曲比较少见。

(四)五声徵调式

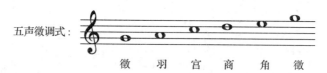

调式音阶的名称与标记如下:

音级标记: Ⅰ Ⅱ Ⅲ Ⅳ Ⅴ Ⅵ Ⅶ

音阶名称: 徵 羽 (缺) 宫 商 角 (缺)

音级名称: 主音 上主音 中音 下属音 属音 下中音 导音

五声徵调式中徵与角呈现的大六度体现了西方大调的调式色彩。虽然缺少第Ⅲ级音,但由于三个正音级(主音、属音、下属音)完整,故五声徵调式是大调特性明显的常用调式。

(五)五声羽调式

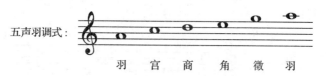

调式音阶的名称与标记如下：

音级标记：　Ⅰ　　Ⅱ　　Ⅲ　　Ⅳ　　Ⅴ　　Ⅵ　　Ⅶ
音阶名称：　羽　（缺）　宫　　商　　角　（缺）　徵
音级名称：　主音　上主音　中音　下属音　属音　下中音　导音

五声羽调式中羽与宫呈现的小三度、羽与徵呈现的小七度都体现了西方小调的调式色彩。在五声调式中羽调式为最完整的调式，其主音与第Ⅲ级音呈小三度，正音级的属音和下属音各自发挥着支持作用，故羽调式比其他五声调式与西洋小调更为接近。

二、七声调式

中国传统的乐理中将七声调式称为"七音"或"七律"。七声调式的音阶是在五声调式的基础上加入两个偏音构成。七声调式的音阶与五声调式相比，产生了小二度、增四度和减五度（三全音）的音程。常见的七声调式为清乐调式、燕乐调式和雅乐调式。

（一）清乐调式

清乐调式是在五声音阶的基础上增加清角和变宫两个偏音构成，又称新音阶或下徵音阶。

其音阶的构成为：宫、商、角、清角、徵、羽、变宫。

由于五个正音都可以作为主音，在清乐音阶的基础上能够产生五个清乐调式，以清乐宫调式为例：

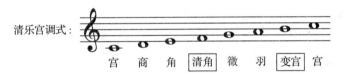

（二）燕乐调式

燕乐调式是在五声音阶的基础上增加清角和闰两个偏音构成，又称清商音阶或俗乐音阶。

其音阶的构成为：宫、商、角、清角、徵、羽、闰。

由于五个正音都可以作为主音，在燕乐音阶的基础上能够产生五个燕乐调式，以燕乐徵调式为例：

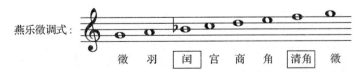

（三）雅乐调式

雅乐调式是在五声音阶的基础上增加变徵和变宫两个偏音构成，又称正声音阶或古音阶。

其音阶的构成为：宫、商、角、变徵、徵、羽、变宫。

由于五个正音都可以作为主音，在雅乐音阶的基础上能够产生五个雅乐调式，以雅乐羽调式为例：

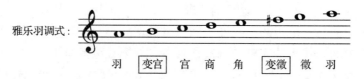

在五种五声调式（宫调式、商调式、角调式、徵调式、羽调式）中各加上两个不同的偏音构成三类七声调式，故七声调式共有十五种。

三、民族五声调式的识别

识别调式时，一般要掌握以下几个步骤。

（一）确定主音

确定主音最简单的办法是看旋律的最后一个音。一般来说，乐曲总是结束在主音上（但不是绝对）。

（二）排列音阶

将乐曲中出现的不同音高的音，从主音开始由低到高的顺序排列成音阶，直到出现另一个高八度主音为止（排音阶时要将调号和临时变音记号一并列入）。

（三）分析特点

如果音阶中同时缺少"Fa"和"Si"两个音级，则考虑其调式为五声调式。只要根据调号确定主音的首调唱名，即可确定该调式。方法如下：

主音的固定唱名 + 主音的首调唱名（宫、商、角、徵、羽）= 调名

例如分析下列调式：

第一步：分析曲谱，确定主音，可看出是主音为"Do"的五声调式。

第二步：排列音阶，从主音开始由低到高的顺序排列成音阶，直到出现另一个高八度的主音为止，如下所示：

第三步：分析特点，缺少第Ⅲ级和第Ⅶ级音阶，同时发现第Ⅱ级音和第Ⅳ级音呈小三度，第Ⅴ级音和第Ⅵ级音呈小三度，故可判断该调式为商调式。由于主音是C，则该调式为C商五声调式。

实践拓展

一、指定音阶书写

用临时变音记号构成下列调式音阶。

（一）G 旋律大调（上下行）音阶

（二）f 和声小调（上行）音阶

（三）G 角五声调式

（四）F 羽雅乐七声调式

二、调式分析

分析下列民族五声调式。

1.

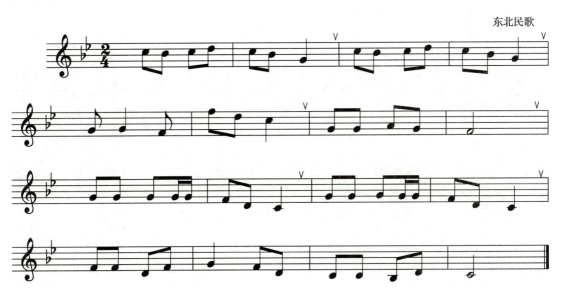

东北民歌

2.

赣南民歌

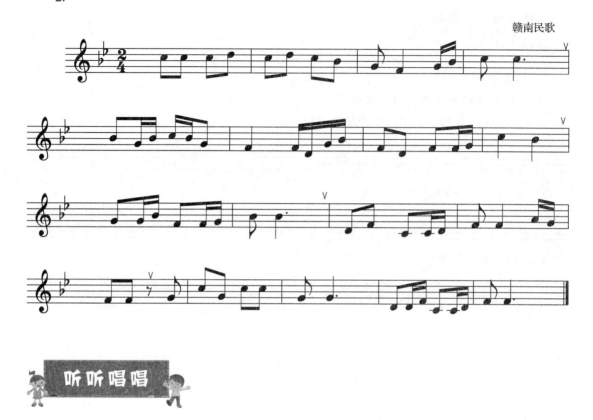

小麻雀

王金如 词
于美玉 曲

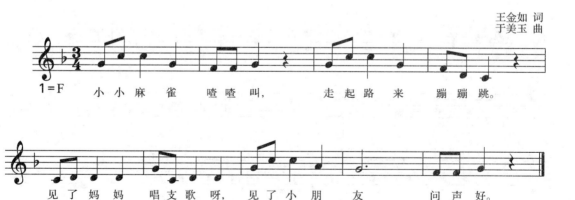

小小麻雀 喳喳叫， 走起路来 蹦蹦跳。
见了妈妈 唱支歌呀，见了小朋 友 问声好。

提示：学唱这首儿歌，分析其民族五声调式。

第八章 调式与调性

粉刷匠

波兰儿歌

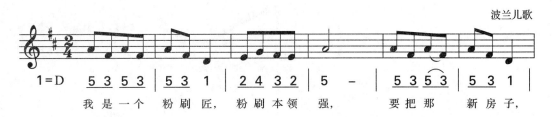

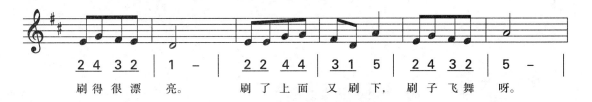

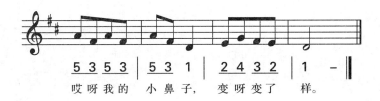

1=D 各音的唱名（按首调唱名法）

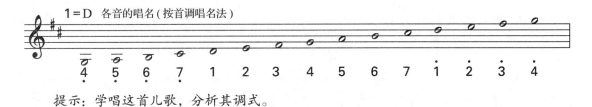

提示：学唱这首儿歌，分析其调式。

第九章 简谱视唱

学习目标

1. 情感目标：对简谱视唱感兴趣，获得简谱视唱的成就感。
2. 能力目标：能根据简谱准确视唱，能把握简谱的节奏、音准、速度、调式等；能有感情的视唱。
3. 认知目标：认识简谱中的各种记号；理解歌曲内容及教育价值。

1.

1=C 2/4

佚名 词曲

3· 5 | 5 - | 3· 5 | 5 - | 6· 6 | 5· 3 | 2· 5 | 5 - |
萤 火 虫， 提 灯 笼， 好 像 星 星 亮 晶 晶。

3· 5 | 5 - | 3· 5 | 5 - | 6· 6 | 5· 3 | 5 1 | 1 - ‖
萤 火 虫， 提 灯 笼， 好 像 星 星 数 不 清。

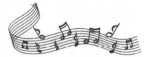

第九章　简谱视唱

10.

1=C 2/4

中速

| 1 2 3 4 | 5 5 5 | 5 5 3 1 | 2 3 2 | 1 2 3 4 | 5 5 5 | 5 5 3 1 | 2 3 1 ‖

我爱我的 幼儿园， 幼儿园里 朋友多， 又唱歌来 又跳舞， 大家一起 真快乐。

11.

1=C 2/4　　　　　　　　　　　　　　　　　　　　　　　　　　　　佚　名 词曲

| 5 5 3 | 5 5 3 | 5 5 3 | 5 6 5 |

小 老 鼠， 上 灯 台， 偷 油 吃 下 不 来。

| 1 1 1 | 1 6 1 5 | 5 5 5 3 2 1 2 3 | 1 − ‖

喵 喵 喵， 猫 来 了， 叽 里 咕 噜 滚 下 来。

12.

1=C 2/4　　　　　　　　　　　　　　　　　　　　　　　　　　　　李　苇 词曲

| 1 3 4 | 5 3 | 6 4 | 2 − | 1 3 4 | 5 3 | 4 2 | 1 − |

找 一 个 朋 友 碰 一 碰， 找 一 个 朋 友 碰 一 碰，

| 4 4 | 6 − | 0 0 | 0 0 | (1 3 4 | 5 5 3 | 4 4 2 2 | 1 1̇) ‖

碰 哪 里？（念白）鼻 子 碰 鼻 子。

13.

1=C 2/4　　　　　　　　　　　　　　　　　　　　　　　　　　　　汪爱国 词曲

| 1 1 2 | 3 3 4 | 5 5 6 | 5 − | 5 5 6 | 7 6 5 | 1̇ 1̇ 1̇ | 1̇ − |

爬 呀 爬 呀 爬 呀 爬， 一 爬 爬 到 头 顶 上。

| 1̇ 1̇ 7 | 6 6 5 | 4 4 3 | 2 − | 7 7 6 | 5 5 4 | 3 2 1 | 1 − ‖

爬 呀 爬 呀 爬 呀 爬， 一 爬 爬 到 小 脚 上。

14.

1=C 2/4

| 5 1 | 1 1 | 1 7 2 | 5 2 | 2 1 2 3 |

一 二 三 四 五 六 七， 我 的 朋 友 在 哪 里？

| 1 3 | 5 | 6 6 5 | 4 4 3 3 | 2 2 1 ‖

在 这 里， 在 这 里， 我 的 朋 友 在 这 里！

第九章 简谱视唱

19.

1=C 2/4

|1| 5·6 5·6 | 5 6 5 0 | 5. 1 7 6 5 | 5 5 3 0 | 5 5 3·4 |
找 呀 找 呀 找 朋 友， 我 要 找 一 个 好 朋 友， 敬 个 礼 呀

|6| 5 5 3 0 | 2 4 3·2 | 1 2 1 0 | X X ‖

握 握 手， 你 是 我 的 好 朋 友。(白)再 见！

20.

1=C 2/4
露西尔 词曲

1 1 2 | 3 1 | 2 0 | 2 0 | 2 2 3 | 4 2 |
猪 儿 在 农 场 噜 噜， 猪 儿 在 农 场
牛 儿 在 农 场 哞 哞， 牛 儿 在 农 场
鸭 子 在 农 场 呷 呷， 鸭 子 在 农 场

3 0 | 3 0 | 5 5 6 5 | 3 4 4 |
噜 噜， 猪 儿 在 农 场 噜 噜
哞 哞， 牛 儿 在 农 场 哞 哞
呷 呷， 鸭 子 在 农 场 呷 呷

6 — | 5 5 4 2 | 1 — | 1 — ‖
叫， 猪 儿 噜 噜 噜。
叫， 牛 儿 哞 哞 哞。
叫， 鸭 子 呷 呷 呷。

21.

1=C 2/4
陈镒康 词
潘振声 曲

1 1 1 2 | 1 3 0 | 2 1 2 6 | 5 0 | 4 4 4 | 6 6 6 |
天 上 雷 声 大 呀， 我 们 不 害 怕。 轰 隆 隆， 轰 隆 隆，

5 6 5 1 | 2 0 | 5 1 2 | 3 3 3 0 | 1 1 | 7 5 6 0 |
雷 声 在 说 话。 它 告 诉 小 朋 友， 快 要 下 雨 啦。

6 5 6 | 1 1 1 0 | 2 2· | 6 0 5 0 | 1 — | 1 0 0 ‖
它 告 诉 小 朋 友， 快 要 下 雨 啦！

22.

1=C 2/4

江 岭 曲
余林娣 配伴奏

(1 11 | 3 33 | 4 44 | 56 56 | 5 5 | i2 i2 | i -)

‖: i 3 | 5 - | i. i | i 3 | 5 6 | 5 - |
猪 小 弟， 去 找 小 羊 玩 游 戏。
猪 小 弟， 去 找 兔 子 玩 游 戏。
猪 小 弟， 哭 哭 啼 啼 回 家 去。

5 3 | 2 - | 2. 3 | 6 5 | 2 3 | 1 - :‖
小 羊 说： 你 的 脸 儿 脏 兮 兮。
兔 子 说： 你 的 身 体 都 是 泥。
妈 妈 说： 快 快 洗 澡 再 出 去。

23.

1=C 2/4

凌启渝 词
汪 玲 曲

i 6 | i - | 3 5 | 3 - | i 6 |
金 锁 锁， 银 锁 锁， 一 把

i 6 5 | 3 5 | 3 - | x x 0 | x x 0 |
钥 匙 开 一 把 锁， 喀 啦， 喀 啦，

1 i 3 | 2 - | 5 6 5 3 | 2 - | 3 i |
哪 一 把， 哪 一 把， 请 你

6 5 0 | 2 6 | 5 - | 2. 5 3 2 | 1 - ‖
自 己 来 开 锁， 来 呀 来 开 锁。

24.

1=C 2/4

5 5 5 | 6 6 5 | i i 6 3 | 5 - | 1 1 1 | 5 5 3 | 5 5 4 3 | 2 - |
1. 天 空 中， 一 闪 闪， 什 么 光 发 亮？ 天 空 中， 轰 隆 隆， 什 么 声 音 响？
2. 一 闪 闪， 一 闪 闪， 天 上 闪 电 亮， 轰 隆 隆 轰 隆 隆， 打 雷 声 音 响。

5 5 5 | 6 6 5 | i i 6 3 | 5 - | 2 3 5 | 5 6 6 5 | 3 2 | 1 - ‖
天 空 中， 哗 啦 啦， 什 么 落 下 来？ 小 朋 友 请 你 快 快 想 一 想。
哗 啦 啦， 哗 啦 啦， 大 雨 落 下 来。 告 诉 你 这 是 夏 天 大 雷 雨。

25.

第九章 简谱视唱

$1=\text{D} \frac{4}{4}$

中速

| 1 3 2 4 | 3 5 i - | 7 6 5 4 | 3 4 5 5̲5̲ |

先用 脚 尖 踮着走， 再用 脚 跟 翘着走， 还用

| 6 6 5 5̲5̲ | 4̲4̲2 2 5̲5̲ | i 5 5̲6̲ 5̲4̲ | 3 5 i - ‖

脚边 走， 走得 歪 歪 扭 扭， 两脚 并 拢 还 能 跳 跳 跳。

26.

$1=\text{F} \frac{2}{4}$

| 5̲5̲ 3 | 1̲1̲ 5 | 5̲1̲ 3̲1̲ | 2 - | 5̲5̲ 3 | 1̲1̲ 5 | 3̲5̲ 5̲3̲ | 2 - |

小木梳， 小木梳， 给你梳 头 发， 小剪刀， 小剪刀， 给你剪 头 发，

| 2̲2̲ 3̲·5̲ | 6̲6̲ 1 | 6̲3̲ 2̲ 1̲6̲ | 5̲·6̲5̲ | 6̲1̲ 3̲5̲ | 2̲2̲ 2̲ 1̲6̲ | 1 - ‖

小吹风， 呜呜呜， 给你吹 头 发， 呜呜呜呜 头 发 理 好 了。

27.

$1=\text{F} \frac{2}{4}$

赵鸿锋 词曲

| 3 5· | 3 5· | 1̲2̲ 3̲4̲ | 3̲2̲2̲ | 2 5· | 2 5· |

彩虹， 彩虹， 红橙黄绿青蓝紫。 彩虹， 彩虹，

| 1̲2̲ 3̲2̲ | 2̲1̲ 1 | 1̲2̲ 3̲4̲ | 5̲6̲ 5 | 5̲4̲ 3̲2̲ | 3 2 | 1 - ‖

红橙黄绿青蓝紫。 小朋友你可知道， 雨点太阳 的 功 劳。

28.

$1=\text{F} \frac{2}{4}$

李嘉评 词曲

| 2̲3̲ 2̲2̲ | 6̲6̲1̲ 2̲2̲ | 5̲3̲ 2̲2̲ | 6̲6̲1̲ 5 |

小黄 狗呀， 大花 猫哟， 长颈 鹿呀， 大鸵 鸟，

| 6̲6̲ 5̲6̲ | 1̲5̲ 6· | 2̲2̲ 1̲2̲ | 3̲1̲ 2 |

它们 躲在 哪里 呀， 谁呀 谁能 猜得 着？

| 5̲5̲ 0̲3̲ | 2̲3̲ 2̲1̲ | 2 0 | 2 0 ‖

谁能 猜呀 猜得 着 哟？

第九章 简谱视唱

33.

1=F 4/4

陈镒康 词
汪 玲 曲

```
1 1 5 1 2 3. | 3 3 3 1 3 2. | 5 5 1 5 5 3. |
穿起雪花袍，  戴上白云帽， 挂只小铃铛，

2 2 2 3 2 2 1. | 5 - 3 - | 3 - 1 - |
一蹦又一跳， 咩，  咩，  咩， 咩，

2 2 2 3 2 2 1. ‖
可爱的小羊羔。
```

34.

1=C 2/4

台湾儿歌

```
1 1. 2 | 3 3. 4 | 5 5. 3 | 5 0 | 6. 6 6. 5 | 3 3. 5 | 3 3. 1 | 2 0 |
圆 圆的盘 子上 有三 明治， 还有两个 巧克力 球真好 吃，

3 3. 4 | 3 3. 2 | 1 1. 7 | 6 0 | 5 1 | 3 5 | 2. 2 3 2 | 1 0 ‖
听 一听谁 在叫胡 子翘 翘， 它是 森林 雄壮大 狮王。
```

第十章 五线谱视唱

学习目标

1. 情感目标：对五线谱视唱感兴趣，获得五线谱视唱的成就感。
2. 能力目标：能根据五线谱准确视唱，能把握五线谱的节奏、音准、速度、调式等；能有感情的视唱。
3. 认知目标：认识五线谱中的各种记号。

第一节　无升降记号的基本节奏视唱训练

1.

2.

3.

第十章 五线谱视唱

4.

5.

6.

7.

8.

9.

80

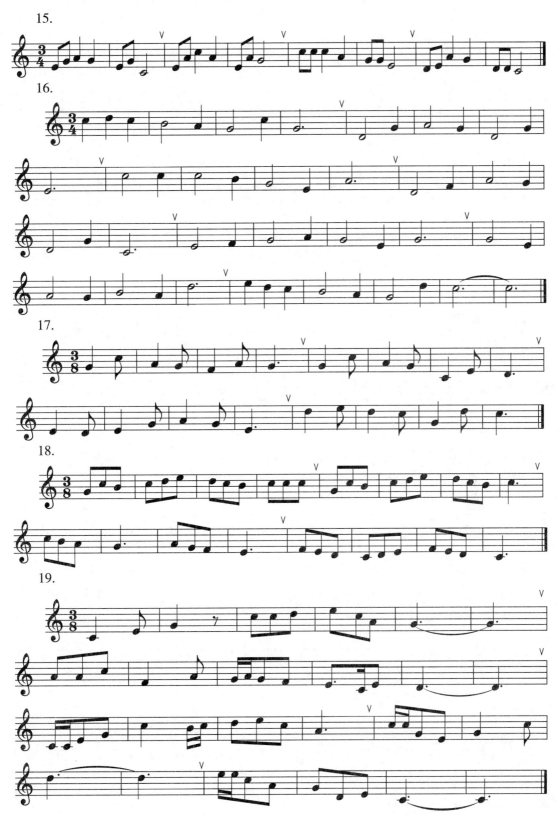

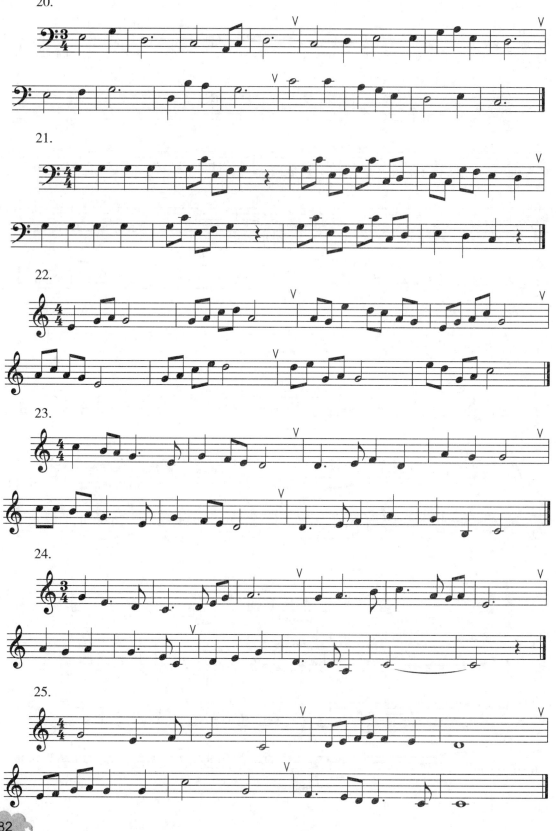

31.

32.

33.

第二节　一升一降的视唱训练

1.

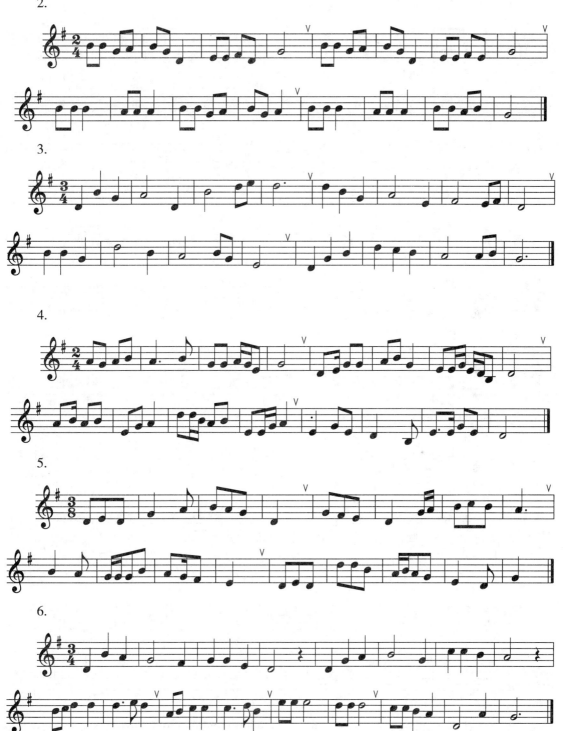

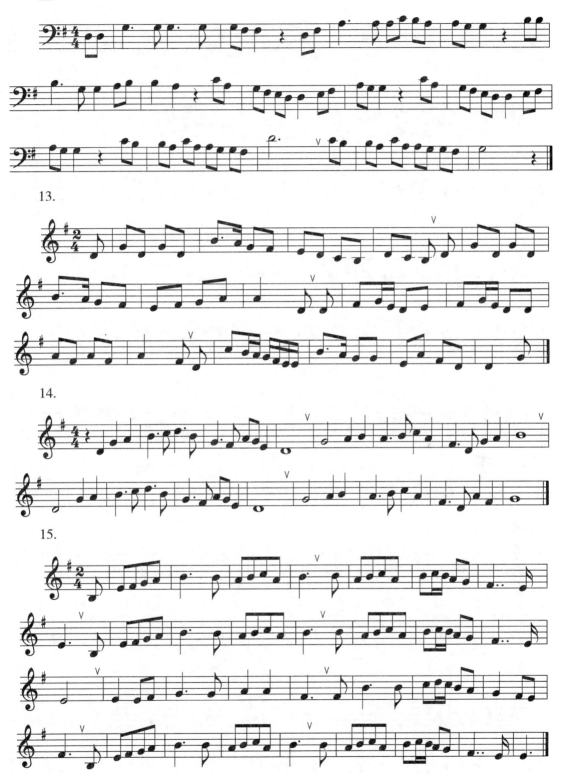

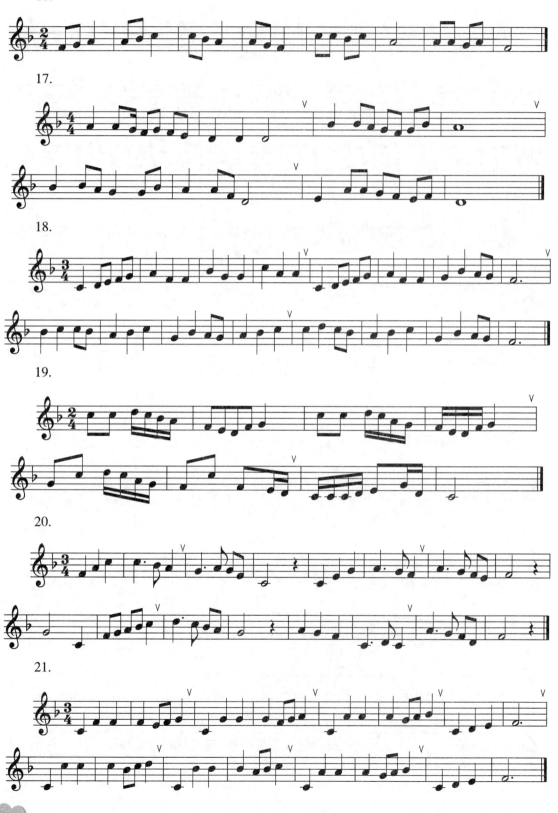

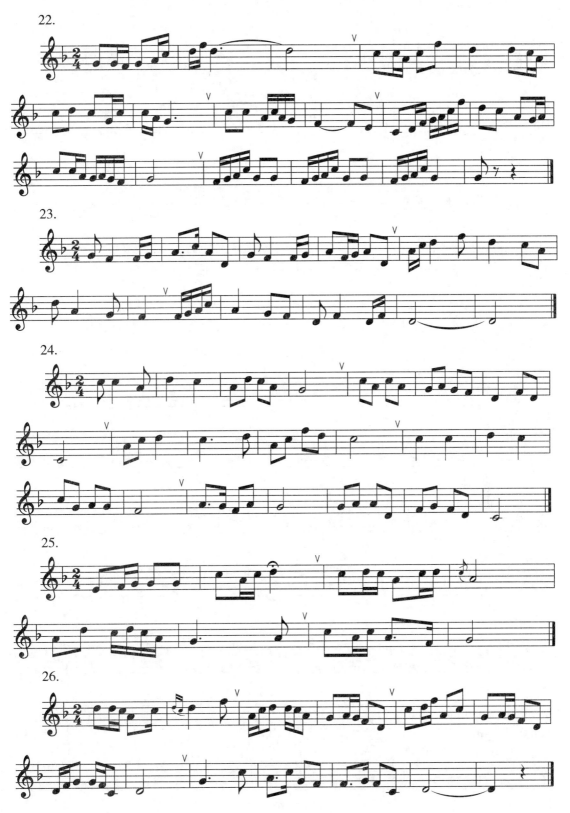

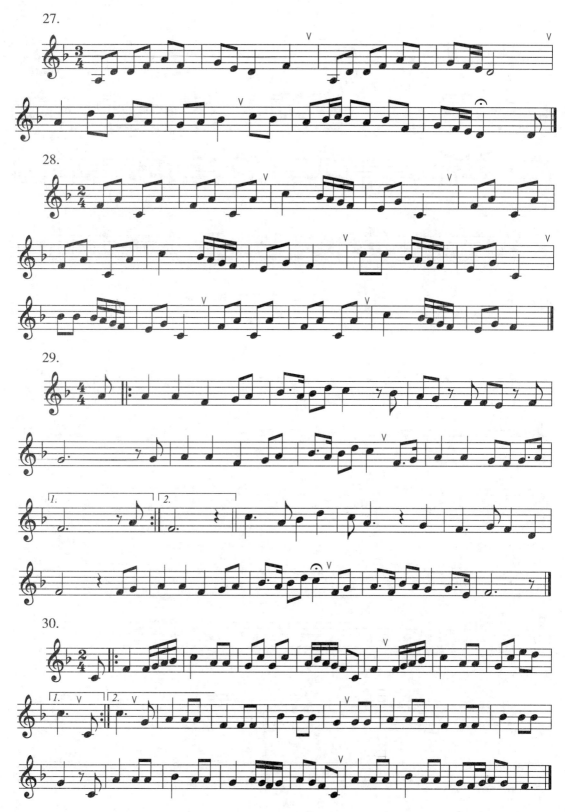

第三节 两升两降的视唱训练

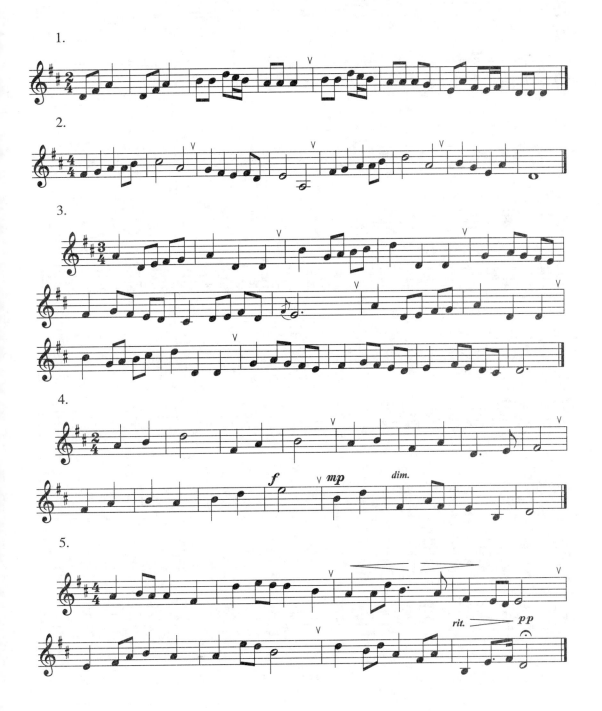

第十一章 歌唱的基本知识

1. 情感目标：对身体各类发声器官感兴趣，感受呼吸在歌唱中的作用。
2. 能力目标：能辨别不同的发声器官；能用正确的姿势歌唱。
3. 知识目标：掌握正确的发声方法；了解保护幼儿嗓音的方法。

第一节 主要发声器官

人体的主要发声器官由声带、呼吸器官、共鸣器官和咬字吐字器官共同构成。

一、声带

声带是歌唱的发音体，声音是由声带的振动发出来的。声带位于器官上端的喉室内，是两条近似白色的韧带，两条声带的前端连在一起，后端可以左右分合，吸气时两声带分

开，呼气时两声带靠拢，使气流受阻引起振动而发声。

声带靠拢阻挡气流的能力越强，对呼出的气息产生的压力越大，发出的声音就越纯越响亮。声带的拉紧、放松、缩短、伸长的不同调节与呼吸和共鸣相互配合，就能发出高、低、强、弱不同的声音。

二、呼吸器官

呼吸器官包括鼻、口、气管、肺、膈肌、腹腔和胸腔等。

口、鼻和气管是吸入和呼出气息的通道，肺是吸入、呼出和储存气息的总机关。

人体有左右两肺，右肺三叶、左肺两叶，几乎占据整个胸腔，但其本身没有活动能力，不能独立进行呼吸，必须依靠呼吸肌肉群将胸腔扩大和收缩，才能形成呼吸运动。

膈肌位于胸腔下部，它把胸腔和腹腔分隔开来，形似一个扣着的碗，吸气时膈肌中心下沉，呼气时膈肌中心上升。

呼吸时，吸气肌肉群的收缩使肋骨向外扩张，膈肌中心下沉，胸腔扩大吸入气息；呼气肌肉群的收缩使肋骨回收，膈肌中心回升，胸腔收缩呼出气息。

三、共鸣器官

扩大和美化声音的器官称为共鸣器官，见图 11-1。声带在气息的冲击下产生的声音是微弱的，它必须在共鸣腔的作用下才能得到扩大和美化。

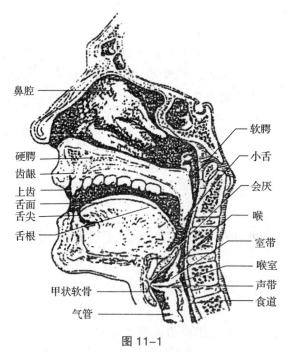

图 11-1

第十一章　歌唱的基本知识

共鸣器官包括胸腔、喉腔、咽腔（分为喉咽、口咽、鼻咽）、口腔、鼻腔、头腔（鼻窦、蝶窦、额窦等），歌唱时依靠这些共鸣腔体的共鸣作用，扩大和美化歌声。

不能改变（调节）形状的共鸣腔是：胸腔和头腔（包括鼻腔和额窦等）。根据发声的需要，这些腔体可以通过人的意识得以充分地运用。头腔共鸣的声音显得年轻而能致远，具有穿透力。胸腔共鸣能加强声音的厚度和深度，让声音更结实而丰满。

可以改变（调节）形状的共鸣腔是：喉腔、口腔和咽腔（包括喉咽腔、口咽腔和鼻咽腔）。口腔可大可小，舌头能伸能缩，可以在口腔内自如地活动；咽腔的肌肉可以收缩或放松，声源器官喉头能上下移动，这些机能状态的调节造成上述腔体形状的大小和空间的改变。因此，有意识地锻炼、调节这些腔体的机能状态，是我们获取扩大的音量和优化音质的重要途径。

人体的共鸣腔体是由大到小、由低到高排列的。胸腔体积最大，适合低音共鸣，口腔、咽腔次之，适合中音共鸣，鼻腔、头腔体适合高音共鸣。但是，美好的声音不是单一腔体的共鸣所能达到的，而是靠三组的混合共振——混合共鸣，只是随着歌唱中音高的不同，三组共鸣腔体的混合共鸣的比例是不同的。

四、咬字吐字器官

咬字吐字器官也就是语言器官，包括唇、齿、舌、腭（软腭、硬腭等）。这些器官活动时的位置和着力部位的不同，形成了元音和辅音。发声歌唱时，咬字吐字器官各组成部分的动作比平时说话时要更加敏捷而夸张，敏捷是为了咬字时发出的字音或母音更准确清晰，夸张是为了使美化的元音或韵母通畅地延长发挥。

第二节　歌唱的姿势

姿势是呼吸的源泉，呼吸是发声的源泉。姿势的正确与否直接关系到发声时各个器官的配合。

正确的歌唱姿势是：

1. 身体自然直立，保持自然放松，这里的放松绝不是松垮、瘫痪，它应呈现一种积极向上的状态，也就是精神饱满的状态。

2. 头部保持了眼睛向前平视稍高的位置，胸部自然挺起，两肩略向后一点，小腹收缩，两臂自然垂落，全身有一种积极运动的状态。

3. 两脚一前一后稍分开，前脚着力、身体的重量要平稳，重量落在双脚上。

4. 面部，眼神要自然生动，眉、眼、嘴是五官中的重要部位，眼睛是心灵的窗户，因此在演唱中眼睛切记应张大一些，不要眯起眼，虚着唱歌。

5. 嘴巴是歌唱的喇叭，应当张得开，放得松，切记紧咬牙关。

6. 歌唱时下颌收回，正确的感觉应该是仿佛由小腹到两眉之间形成一条直线，脖子和后背、腰部连成一线，这样才使气息畅通无阻。

7. 演唱时可根据歌曲的内在情感赋予适当的动作，但动作要简练大方，切忌矫揉造作、画蛇添足。坐唱的姿势与站立时的要求一样，但要注意腰部挺直而不僵硬，也不要靠在椅背上，注意臀部不要坐满整个凳面，约坐 1/3 的面积，两脚稍分开、自然弯曲，不能跷腿坐，也不能两腿交叉叠起。

第三节　歌唱的呼吸

学习正确的歌唱呼吸乃是歌唱艺术最重要和最必要的基础。由呼吸控制的歌声才是声乐，呼吸是歌唱的原动力。

呼吸运动包含着吸气和吐气两个过程。

一、吸气

用口、鼻垂直向下吸气，将气吸到肺的底部，注意不可抬肩，吸入气息时使下肋骨附近扩张起来，腹部方面，横膈膜逐渐扩张，使腹部向前及左右两侧膨胀，小腹则要绷紧、不扩张。背部要挺立，脊柱几乎是不动的，但它的两侧却是可以动的，而且也是必须向下和向左右扩张的，这时气推向后腰两侧，并保持在那里，然后再缓缓将气吐出。

二、吐气

唱歌用气时，仍要保持吸气状态。这点很重要，就好比给自行车打足了气，不能一下子放松了，这里还有一个保持呼吸的问题，要保持住气息，就必须在唱的过程中永远保持吸气的状态，控制住气息徐徐吐出，要节省用气，均匀地吐气，这就是所谓气息的对抗。

在呼和吸的过程中，要注意呼吸僵硬的感觉，整个身体表情都应该是积极放松的，紧张的部位就是横膈膜和两肋，两肋就像是一只充足的气球，我们要让声音坐在上面，往下拉，不能让气球往上浮起来，也就是说要把气息拉住，不能让它提上来，这就牵涉到一个气息支点的问题。

第四节　嗓音的保护

一、嗓子保护小常识

1. 要有正确的发声方法。正确的发声方法包括正确的呼吸、共鸣及声带的运用，发声方法不当是危害嗓子健康的首要因素，科学的嗓音训练就是嗓音保健的最得力的方法。

2. 适度地使用嗓子。适度用嗓包括两个方面：一是不要过长时间地使用，二是不要超强度使用，如避免过度练高音或高声谈笑等。过度使用嗓子会使声带紧张和疲劳，易造成发声器官疾病。

3. 坚持锻炼，保证强壮体魄。发声器官是人体的组成部分，人体的很多部位发病都会影响发声器官和发声运动。

4. 禁食烟酒，少食生冷辛辣食物，多喝温开水。

5. 如感到嗓子沙哑或其他不适，应保持平静心态，少用嗓，及时就医。

二、幼儿的嗓音保护

1. 要保证幼儿睡眠充足和营养合理。吃得好，睡得好，身体健康状况好，嗓子才有可能好。

2. 帮助幼儿改掉大声说话、喊叫的毛病。要注意不要无端引起幼儿大声哭闹。

3. 在幼儿唱歌前，不要让他做剧烈的运动，以防声带充血。

4. 幼儿嗓子不适、感冒时，不要唱歌。

5. 为幼儿选择的歌曲，曲调要易于上口，音域要适合幼儿的年龄特点。

6. 歌唱活动前要进行练声准备活动。

7. 不让幼儿模仿成人、歌星们的演唱，教会幼儿用自然的声音唱歌。

8. 用适中的音量唱歌，切忌"喊歌"。

9. 唱歌时间不要过长，以免声带过于疲劳。

第十二章 发声练习

学习目标

1. 情感目标：感受发声练习的趣味，建立对美好声音的喜爱之情。
2. 能力目标：能根据节拍打"嘟噜"；能根据旋律"哼鸣"；能用语音哼唱旋律。
3. 知识目标：了解不同的发声练习方法。

第一节 嘟噜练习

1. 用 $\frac{2}{4}$ 节拍发 "ho" 音无音调的打 "嘟噜"。

$\frac{2}{4}$ X X | X X | X X | X X ‖
　　ho 嘟噜 ho 嘟噜 ho 嘟噜 ho 嘟噜

2. 用 $\frac{3}{4}$ 节拍发 "ho" 音无音调的打 "嘟噜"。

$\frac{3}{4}$ X X － | X X － | X X － | X X － ‖
　　ho 嘟噜…… ho 嘟噜…… ho 嘟噜…… ho 嘟噜……

3. 用 $\frac{4}{4}$ 节拍发 "ho" 音无音调的打 "嘟噜"。

$\frac{4}{4}$ X X － － | X X － － | X X － － ‖
　　ho 嘟噜…… 　ho 嘟噜…… 　ho 嘟噜……

第十二章 发声练习

① 2/4 1 2 3 2 | 1 1 2 3 2 | 1 ‖ （每两小节作一次"半音爬升"）
　　　 嘟噜…………　嘟噜…………

② 2/4 5 4 3 2 | 1 5 4 3 2 | 1 ‖ （"半音爬升"同上）
　　　 嘟噜…………　嘟噜…………

③ 3/4 1 2 3 2 1 1 | 1 2 3 2 1 1 ‖ （"半音爬升"同上）
　　　 嘟噜…………　嘟噜…………

④ 3/4 5 4 3 2 1 1 | 5 4 3 2 1 1 ‖ （"半音爬升"同上）
　　　 嘟噜…………　嘟噜…………

⑤ 4/4 1 2 3 4 5 4 3 2 1 2 3 4 5 4 3 2 | 1 0 1 0 ‖ （"半音爬升"同上）
　　　 嘟噜…………………………………………………　嘟噜　嘟噜

⑥ 2/4 5· 4 | 3 2 1 2 3 4 5 4 | 3 2 1· ‖ （"半音爬升"同上）
　　　 嘟噜……　嘟噜……

⑦ 2/4 1 | 1· 7 6 | 5 4 3 2 | 1 | 1 0 ‖ （"半音爬升"同上）
　　　 嘟噜…………　嘟噜…………

第二节　哼鸣练习

1. 1 3 5 3 | 1 − ‖
　 嗯嗯　嗯嗯　嗯

2. 1 3 5 i | 5 3 1 − ‖
　 嗯嗯嗯嗯　嗯嗯嗯

3. 1 2 3 4 5 4 3 2 | 1 − ‖
　 嗯…………　嗯…………

4. 1· 2 3 | 3· 4 5 | 5 6 5 4 | 3 2 1 ‖
　 嗯嗯嗯　嗯嗯嗯　嗯嗯嗯嗯　嗯嗯嗯

第三节　语音练习

1.

注：气息连贯，咬字饱满。

2.

注：气息连贯，咬字饱满。

3.

注：气息连贯，高音要准。

4.

注：练习气息，音要唱准。

5.

注：此练习特别要注意跳音的气息。

6.

注：此练习要注意跳音的气息和双声部的融合。

第十三章 歌 曲

1. 情感目标：感受歌曲所表达的情感，体会歌唱的快乐。
2. 能力目标：能根据乐谱准确地演唱；能把握歌曲的节奏、节拍及情绪情感。
3. 知识目标：掌握声乐歌曲和幼儿歌曲的创作背景。

第一节 声乐歌曲

花非花

$1=D \frac{4}{4}$

行板 温柔

〔唐〕白居易 词
黄　自 曲

| p |
| 5 6̇ 5 5 3 | 1 2̇ 1 1 6 | 5 5 1 6· 5 | 3 2̇ 1 2 — | 2 3̇ 5 6 5 |
| 花 非 花，　雾 非 雾，　夜 半 来，　天 明 去。　来 如 春 梦 |

| pp |
| 5 2̇ 1 6 — | 1̇ 6 1 5 | 3 5 | 2/4 6̇ | 2̇· 3̇ | 1̇ — ‖ |
| 不 多 时，　去 似 朝 云　　　　无 觅 处。 |

　　这是一首根据唐朝著名诗人白居易的诗词所谱写的艺术歌曲，全曲四句，可反复唱两遍，歌曲表达了对生活中存在过且消失的人或事物的惋惜回忆之情。演唱时需把握好气息的运用、字与字之间的连贯流畅，字头要轻柔，音色要柔美抒情，"夜半来天明去"需做出渐强渐弱的处理，"去似朝云"后应减弱并换气，做好充分的气息准备，再演唱"无觅处"，并将"无"和"觅"自由延长，表现出一种怅然若失的情绪。

送别

1=♭E 4/4

李叔同 填词
[美]奥德维 曲

中速
mf

5 3̄ 5̄ 1̇ - | 6̄ 1̇ 5 - | 5 1̄ 2̄ 3̄ 2̄ 1̄ | 2 - 0 0 |
长 亭 外,　古 道 边,　芳 草 碧 连　天。

5 3̄ 5̄ 1̇· 7̄ | 6̄ 1̇ 5 - | 5 2̄ 3̄ 4·̇ 7̄ | 1̇ - 0 0 |
晚 风 拂 柳 笛 声 残,　夕 阳 山 外　山。

6 1̇ 1̇ - | 7̄ 6̄ 7̄ 1̇ - | 6̄ 7̄ 1̇ 6̄ 5̄ 3̄ 3̄ 1̄ | 2 - 0 0 |
天 之 涯,　地 之 角,　知 交 半 零　　落。

5 3̄ 5̄ 1̇· 7̄ | 6̄ 1̇ 5 - | 5 2̄ 3̄ 4·̇ 7̄ | 1̇ - 0 0 |
一 瓢 浊 酒 尽 余 欢,　今 宵 别 梦　寒。

5 3̄ 5̄ 1̇ - | 6̄ 1̇ 5 - | 5 1̄ 2̄ 3̄ 2̄ 1̄ | 2 - 0 0 |
长 亭 外,　古 道 边,　芳 草 碧 连　天。

5 3̄ 5̄ 1̇· 7̄ | 6̄ 1̇ 5 - | 5 2̄ 3̄ 4·̇ 7̄ | 1̇ - 0 0 ‖
晚 风 拂 柳 笛 声 残,　夕 阳 山 外　山。

这首歌曲是李叔同根据美国歌曲的旋律填词而成,是我国学堂乐歌的代表作,曾作为电影《城南旧事》的主题曲,歌词与曲调完美结合,朗朗上口,十分富有诗意和韵味,旋律优美婉转。演唱时要求气息平稳,声音松弛,尤其是高音部分"天之涯,地之角,知交半零落",需要用高位置来演唱,始终保持声音的自然流畅,切忌咬字"太白",要将每个字都搁在气息上,表达歌曲的依依不舍之情。

摇篮曲

1=G 4/4

[德]克劳谛乌斯 词
[奥]舒伯特 曲

3 5 2·3 4 | 3̄3̄ 2̄1̄7̄1̄ 2 5 | 3 5 2·3 4 | 3̄3̄ 2̄3̄4̄2̄ 1 0 |
睡 吧,睡　吧,　我亲爱 的 宝 贝,　妈妈的双　手,　轻轻摇着 你。
睡 吧,睡　吧,　我亲爱 的 宝 贝,　妈妈的手　臂,　永远保护 你。
睡 吧,睡　吧,　我亲爱 的 宝 贝,　妈妈爱 你,　妈妈喜欢 你。

2·2 3·2 1 | 5 4̄3̄ 2 5 | 3 5 2·3 4 | 3̄3̄ 2̄3̄4̄2̄ 1 0 ‖
摇 篮 摇,　你　快 快 安 睡,　夜 已 安 静,　被里多温　暖。
世 上 一 切　美 好 的 祝 愿,　一 切 幸 福,　全都属于 你。
一 束 百 合,　一 束 玫 瑰,　等你醒 来,　妈妈都给 你。

这是一首流传于世界的著名摇篮曲,全曲采用行板的节奏,仿佛一位慈祥的妈妈正在有规律地轻轻晃动小宝贝,表达了母亲对孩子的疼爱。演唱时要求有充分的气息准备,不要唱得太重,气息平稳流畅,音与音、字与字之间要连贯、柔美,且音色甜美。这首歌曲可采用不同的调(G、F、♭E)作为歌唱初学期练声曲来演唱,更好地巩固气息与咬字。

第十三章 歌曲

故乡的小路

1=D 4/4
回忆 深情地

陈光正 词
崔 蕾 曲

（乐谱略）

这是一首用变换拍子所写成的优美的抒情歌曲，通过对故乡的小路的回忆，描绘了童年的种种记忆，表达出作者对家乡的思念，对亲人思念的情感。演唱时除了气息的控制、声音的圆润，更要注意咬字的准确，尤其是"u"母音，如"路""福""诉""住"，要求演唱者用共鸣腔体来歌唱，切不可咬得太靠前、太"白"，位置要高，使每个字明亮且放松。

玛依拉

1=E 3/4
热情 活泼

王洛宾 词曲

5 1·7 1	7 1 2·7 1	7 7 6 6·7 1	7·6 5 5 5 0

高兴时 唱上一首歌， 弹起 冬不拉， 冬不拉，
年轻的 哈萨克， 人人 羡慕我， 羡慕我，
年轻的 哈萨克， 人人 知道我， 知道我，

5 6·6 5	5 - 3	4 - 5 4	3 2 3 2	3 4 5 6	5 6 5 3 4 5

来 往 人们 挤 在 我的屋 檐 底下。玛依拉 拉依
谁 的歌 声 来 和我比 一 下呀。
从那远 山 跑 到了我 的家呀。

4 3·2 3 4	5 6 5 3 4 5	3 2 3 4	5 6 5 3

拉哈拉拉库 拉依拉 拉依 拉 哈 拉 啦库 拉依 拉呀

2 - 3 2	1 - - 1 - : ‖ 1 - - 1 - ‖

拉 拉 拉 拉。 拉。

这是一首节奏欢快的哈萨克族民歌，表现了姑娘开朗活泼、惹人喜爱的形象，演唱时要求声音统一，气息切勿忽上忽下，咬字要圆润，"a"母音不要太靠前，要集中且高位置。

思乡曲
（影片《海外赤子》插曲）

瞿 琮 词
郑秋枫 曲

1=♭E 4/4

(6 5 ‖: 3 - - 5 4 | 2 - - 5 5 | 6· 7 1 2 | 1 - - -)

5·5 3 -	2 1 7 6 -	7· 1 2 4 3	2 - - -

中秋月挂天上， 映木楼照小窗，
椰子树风中唱， 诉离情话衷肠，

3 4 3· 1	7· 6 7 -	2· 6 7 7 6	5 - - -

远山云烟渺渺， 近水碧波茫茫。
最忆故乡草木， 难忘慈母生养。

6· 7 1 3	5 6 5 -	6· 5 4 1 3	2 - - -	4 3 2 -

海外万千游子， 隔山隔水相望。 相望，
秋来梧桐落叶， 海外儿女思乡。 思乡，

3 2 1 -	5· 5 6 6 7 2	1 - - (6 5 :‖ 1 - - -

相望， 泪眼无限惆 怅。 长。
思乡， 此情此意久

| 6 5 3 - | 5 4̲3̲ 2 - | 5· 5̲6̲ 6̲7̲2̲ | 1 - - ‖

思 乡， 思 乡， 此 情此意 久 长。

　　这是一首借景寓情的歌曲，演唱时除了呼吸咬字很重要外，情感的表达也很重要。歌曲中的"明""静""天""乡"，除了要求咬好字头，更重要的是要归韵，因歌曲节奏平缓，所以换气时要静，不可大声呼吸，以免影响歌曲的情感表达，通过全曲的演唱，表达出海外游子对家乡的思念之情。

可爱的一朵玫瑰花

1=D 2/4

哈萨克族民歌

| 1· 2̲ 3 | 4̲5̲ 4̲3̲ | 2 - | 3̲2̲ 3̲4̲ | 5 - | 1· 2̲ 3 | 4̲5̲ 4̲3̲ |

1. 可 爱的 一朵 玫瑰 花， 塞地 玛利 亚， 可 爱的 一朵 玫瑰
2. 强 壮的 青年 哈萨 克， 伊万 都达 尔， 强 壮的 青年 哈萨

| 2 - | 3̲4̲ 3̲2̲ | 1 - | 5 | 1̇ | 1̲2̲ 3̲2̲ | 2̲1̲ 7̲6̲ | 5 1̇ |

花， 塞地 玛利 亚。 那 天 我在 山上 打猎 骑着 马，
克， 伊万 都达 尔。 今 天 晚上 请你 过河 到我 家，

| 1̲2̲ 3̲2̲ | 1̲3̲ 2̲1̲ | 7̲2̲ 1̲7̲ | 6 - | 6̲1̲ 1̲7̲ | 1̲6̲ 5 |

正当 你在 山下 歌唱 婉转 入云 霞， 歌声 使我 迷了 路，
喂饱 你的 马儿， 带上 你的 冬不 拉， 等那 月儿 升上 来，

| 5 6 6̲5̲ | 6̲5̲ 3·2̲ |1. 1̲2̲3̲ | 5· 4̲4̲3̲ | 3̲5̲ 2̲2̲ | 1 - :‖

我从 山坡 滚下，（唉呀呀） 你的 歌声 婉转 入云 霞。
拨动 你的 琴 弦，

|2. 1̲2̲3̲ | 5· 4̲4̲3̲ | 3̲5̲ 2̲2̲ | 1 - | 1̇ - | 1̇ ‖

（唉呀呀） 我俩 相依 歌唱 在树 下。 （啊）

　　这是王洛宾所写的一部非常出色的作品，改编自新疆哈萨克族民歌《都达尔和玛利亚》，表达了对美好爱情的赞颂之情。演唱时应情绪饱满且气息平稳深厚，高音部分要字正腔圆，将赞美之情渗入每一个字中，每句结尾的"a"母音，要将字搁在气息上，口腔放松打开去唱，真切地表达出这首歌曲优美的意境。

绒花

1=G 2/4
♩=60

刘国富 田农 词
王 酩 曲

（乐谱略）

这首歌是电影《小花》的插曲，借花这一事物，歌颂了战争时期顶天立地、不屈不挠的女英雄的伟大形象，全曲演唱时应饱含深情，用中速来演唱，副歌部分的"啊"应多用头腔共鸣，控制好气息，切不可大声喊叫，用饱满的热情和柔美的音色表达对女英雄的赞美，更加烘托出她们柔美且坚强的形象。

第十三章 歌曲

"对不起""没关系"

王玉田 词曲

1=E 2/4
欢快 活泼地

（乐谱）

这是一首具有德育教育精神的歌曲，通过《"对不起""没关系"》的歌词，向小朋友传达了要礼貌做人的道理，演唱时要口语化，在歌词"对不起""没关系"的地方，声音上扬，着重强调。

数鸭子

王嘉祯 词
胡小环 曲

1=C 4/4
中速 活泼地

（白）门前大桥下，游过一群鸭，快来快来数一数，二四六七八。

1.门前大桥下，游过一群鸭
2.赶鸭老爷爷，胡子白花花，

快来快来数一数，二四六七八。咕嘎咕嘎真呀真多呀，
唱呀唱着家乡戏，还会说笑话。小孩小孩快快上学校，

数不清到底多少鸭，数不清到底多少鸭。
别考个鸭蛋抱回家，别考个鸭蛋抱回家。

（白）门前大桥下，游过一群鸭，快来快来数一数，二四六七八。

这首歌要唱出小朋友数鸭子时欢快、兴奋的心情，念白部分要咬字清晰，语气亲切，重复两遍的"数不清到底多少鸭"，声音要明亮、拉长，表达小朋友喜悦的心情。

爸爸妈妈听我说

彭野 词曲

1=C 4/4

（乐谱略）

这是一首对父母吐露心声的歌曲，前半部分节奏紧凑，短句有弱起，演唱时要注意音准，十六八的节奏要唱清楚。后半部分在语气上要和前面形成对比，表达出小朋友对自由的期待。

劳动最光荣

金近 夏白 词
黄准 曲

1=C 2/4

活泼、有力地

（乐谱略）

这是一首传唱度很广的歌曲，演唱时应活泼、有力，表现出热爱劳动的欢快心情，歌曲中"太阳""雄鸡""花儿""鸟儿""小喜鹊"和"小蜜蜂"都是代表着一种乐观的形

象，演唱时要有颗粒感，通过各种动物的形象，让小朋友有代入感，心中形成对劳动的热爱之情。

国旗国旗真美丽

王 森 词
上海第六师范学生创作组 曲

1=C 2/4
中速

5 3 | 5 3 | 1· 6 5 — | 3 1 | 3 1 | 5 3 | 2 — |
国 旗 国 旗 真 美 丽， 金 星 金 星 照 大 地。

3· 2 | 1 2 | 3 5 | 6 — | 6 5 3 6 5 — | 5 2 3 1 — ‖
我 愿 变 朵 小 红 云， 飞 上 蓝 天 亲 亲 您。

这首歌曲有一定的教育意义，让小朋友热爱祖国，有国家荣誉感。演唱时充满自豪的情绪，最后的"亲亲您"，要非常亲切，演唱时要轻松愉快。

静夜思

（唐）李 白 词
黎英海 曲

1=G 4/4
稍慢 深情地

(1· 5 5 1 — | 1· 5 5 1∨ | 6̃ 5 — — 6 | 1 — — 0)

5 5 6 1 2 | 3 5 3 2 3 — | 2 3 2 1 6 1 | 1 —
床 前 明 月 光， 疑 是 地 上 霜。

7 7 6 5 3 5 6 0 2 7 6 | 5 3 5 6 7 2 6̃₅ 6 | 5
举 头 望 明 月， 低 头 思 故 乡。

5 5 3 2 3 2 1 0 2 7 6 | [1. 5 3 5 6 7 2 6̃₁ 6 | 1 — — — :‖
举 头 望 明 月， 低 头 思 故 乡。

[2. 渐慢
5 3 5 6 7 2 6̃₁ 6 | 1 — — — | 1 — — 0 ‖
低 头 思 故 乡。

这是一首根据古诗谱曲的歌曲，演唱时节奏要缓慢，声音要饱满深情，气息要连贯，其中的"光"和"月"在同字不同音的时候，要将字咬住，声音不要垮，以表达对故乡的无限思念之情。

拾豆豆

1=A 2/4

李如会 词
颂今 曲

民歌风 天真地

（曲谱略）

这是一首民歌风味的歌曲，歌词充满童趣，演唱时要注意歌曲中的滑音、切分音处理，要轻巧跳跃，衬词要唱得轻松俏皮，表达出演唱者愉悦的心情。

茉莉花

1=♭E 2/4

江苏民歌

中速 纯真地

（曲谱略）

这是一首著名的江苏民歌，通过优美的旋律表达对茉莉花的喜爱之情。演唱时用中速，声音要愉悦、纯真，"让我来将你摘下"这一句中的休止，要声断气不断，"a"母音的演唱要亲切自然。

我是草原小骑手

刘雅华 词
汪景仁 曲

1=F 2/4

稍快 自豪地

(6 3 | 6 6 1 1 | 2 5 3 3 6 · | 2 2 2 3 5 6 7 | 6 — | 6 0)|

6 3 | 6 6 3 5 6 7 6 | 6 3 3 6 6 · 1 2 | 3 · 5 3 — |
1.我 是 草 原 小 骑 手 呀，牧 马 鞭 儿 拿 在 手 呀，
2.我 是 草 原 小 射 手 呀，拉 满 弓 儿 显 身 手 呀，
3.我 是 草 原 小 摔跤手 呀，头 上 裹 着 绿 彩 绸 呀，

6 3 | 6 6 3 5 6 7 6 | 6 3 3 6 6 · 1 1 | 6 · 1 6 — |
马 儿 带 我 向 前 飞 呀，风 儿 在 我 身 边 吼 呀。
大 雁 见 我 绕 道 飞 呀，黄 羊 见 我 躲 着 走 呀。
推 倒 一 头 小 马 驹 呀，扳 倒 一 头 小 花 牛 呀。

2. 6 1 2 3 | 5 · 3 6 1 | 2 2 2 3 5 6 7 | 6 — | 6 0 :||
啊 哈 啊 哈 嗬 咿，啊 哈 嗬 咿，我 是 草 原 小 骑 手 呀。
啊 哈 啊 哈 嗬 咿，啊 哈 嗬 咿，我 是 草 原 小 射 手 呀。
啊 哈 啊 哈 嗬 咿，啊 哈 嗬 咿，我 是 草 原 小 摔跤手 呀。

这首歌曲非常欢快，通过对骑马时的描述、"啊哈嗬咿"衬词的使用，将草原小骑手勇敢、豪迈的形象表现出来，演唱时声音要明亮有力度，一气呵成，充满律动感。

祖国，祖国我们爱你

潘 蓉 词
潘振声 曲

1=C 2/4

(1 1 1 1 7 1 | 7 7 6 #5 6 2 3 4 5 | 1 1 5 7 1 | 5 4 3 2 1 | 5 0)|

3 4 5 6 5 (7 1 0) | 3 4 5 6 5 (7 1 0) | 3 4 5 1 7 6 | 5 · (1 7 6 5 0) |
小 小 蜡 笔 穿 花 衣， 红 黄 蓝 绿 多 美 丽。

3 4 5 6 5 (7 1 0) | 3 4 5 6 5 (7 1 0) | 2 3 4 6 5 4 3 2 1 | (2 3 | 4 5 6 7) |
小 朋 友 们 多 么 欢 喜， 画 个 图 画 比 一 比。

1 7 1 6 — | 7 7 6 7 5 — | 6 5 6 3 — | 4 4 3 5 2 — |
画 小 鸟， 飞 在 蓝 天 里， 画 小 草 长 在 春 天 里，

```
1  3 5 | 1  1 | 7 7 6 5 | 6 - | 5  1 0 3 6  5 0 2 4  3 2 |
你 画 太 阳， 我 画 国 旗， 祖   国， 祖 国 我 们 爱

1 - | 5  1 0 3 6  5 0 2 4  3 2 | 1 (1 2 3 4 | 5  6 7 i  i i | i 0) |
你。  祖 国， 祖 国 我 们 爱 你。
```

这是一首充满爱国精神的歌曲，情绪欢快热烈，通过对美好事物的描绘来赞扬祖国，演唱时要充满自豪感，重复的"祖国，祖国我们爱你"，要咬字清晰，情绪更加热烈。

小伞花

1=E 2/4

朱胜民 词
苏小阳 曲

亲切、热情地

```
(6 6 6 6 | 5 4 3 1 | 5 0 2 0 | 1 3 5 7 1 0) | 5 1 5 1 | 3 3 1 1 |
                                              1.小 雨 小 雨 滴 滴 嗒 嗒
                                              1.小 雨 小 雨 哗 哗 啦 啦

5 5 5 5 | 5 (5 1) | 5 3 5 3 | 5 3 | 5 3 | 2 - |
滴 滴 滴 滴 嗒，   放 学 跑 来 三 个 小 娃 娃。
哗 啦 啦 啦 啦，   送 你 回 家 再 送 她 回 家。

5 1 5 1 | 3 3 1 1 | 6 6 6 6 | 6 (7 1) | 5 6 5 6 |
小 雨 小 雨 滴 滴 嗒 嗒 滴 滴 滴 滴 嗒，     雨 中 开 出
小 雨 小 雨 哗 哗 啦 啦 哗 啦 啦 啦 啦，     雨 中 开 出

5 6 5 3 | 2 5 | 1 0 | 6· 6 | 6· 6 6 | 4·  6 |
一 朵 朵 小 伞 花。 多 么 美 丽 的 小 伞
一 朵 朵 友 谊 花。 多 么 美 好 的 友 谊

                                                    1.
5 - | 3 5 3 5 | 3· 5 | 4 3 | 2 - | 5 4 3 1 |
花，  里 面 有 三 个 小 脑 袋，   还 有 六 只
花，  里 面 盛 着 甜 甜 的 笑，

         2.
5 0 2 0 | 1 0 : | 5 5 5 5 | 6 0 6 0 | 5 0 ‖
小 脚 丫。    还 有 咱 们 悄 悄 话。
```

这首歌曲充满童趣，歌词非常俏皮，演唱时应充满热情，第一部分的拟声词用顿音演唱，要唱得轻巧，表现出一片祥和的气氛。第二部分的大附点节奏要唱准确，二八后空的节奏，表现出儿童活泼的性格。

妈妈格桑拉

1=F 2/4

稍慢 深情地

张东辉 词
敖昌群 曲

（乐谱略）

这首歌曲是孩子用亲切的口吻在表达对妈妈的爱，描述着浓浓的母子情。第一部分用四个小分句，描述着四种情境，演唱时要连贯、深情，仿佛孩子在向妈妈述说着悄悄话一样。第二部分"妈妈格桑拉"，就像是一声声呼唤，又像是在向妈妈撒娇，母子之间亲情流露，画面温馨。

剪羊毛

1=C 2/4

澳大利亚民歌
杨忠杰 译配
杨忠信 配歌

愉快、活泼地

| 3 | 3.2 | 11 35 | 1. 7 6 | 0 | 5 5.6 5 | 3.1 2 | 2.3 2 0 |

河 那边草原呈现白 色一片， 好像是白 云从天 空飘临，
绵 羊你别发抖呀你 别害怕， 不要担心 你的旧 皮袄，

| 3 | 3.2 | 11 35 | 1. 7 6 | 0 | 2.1 76 54 32 1 | 1. 7 1 0 |

你 看那周围雪堆像 冬 天， 这是我们在剪羊 毛，剪羊毛。
炎 热的夏天你用 不到它， 秋天你又穿上新皮袄， 新皮袄。

| 2 | 2 1 | 7 2 | 1 3 | 1 0 | 6 67 1 | 76 5 | 1 2 0 |

洁 白的羊 毛 像 丝 棉， 锋利的剪 子 咔 嚓响，

| 3 3 | 3 2 | 11 35 | 1. 7 6 | 0 | 2.1 76 54 32 1 | 1. 7 1 0 |

只要 我们大家努力来 劳 动， 幸福生活一定来 到， 来 到。

这是一首著名的澳大利亚民歌，整首歌曲情绪欢快，描绘了澳大利亚剪羊毛的工人劳动的情景，演唱时要将这种快乐的心情用歌唱表达出来。节奏部分的小附点要唱出跳跃感，最后两句"只要我们大家努力来劳动，幸福生活一定来到"，要非常自信和自豪地来演唱，表达愉悦的心情。

幸福拍手歌

1=G 4/4

美国传统民歌

| | 5. 5 | 1. 1 1. 1 1. 1 7. 1 | 2 X X 5. 5 |

1. 如 果 感 到 幸 福 你 就 拍 拍 手， （拍 手） 如 果
2. 如 果 感 到 幸 福 你 就 跺 跺 脚， （跺 脚） 如 果
3. 如 果 感 到 幸 福 你 就 伸 伸 腰， （伸懒腰） 如 果
4. 如 果 感 到 幸 福 你 就 挤 个 眼 儿， （挤眼儿） 如 果
5. 如 果 感 到 幸 福 你 就 拍 拍 肩， （拍肩膀） 如 果
6. 如 果 感 到 幸 福 你 就 拍 拍 手， （拍 手） 如 果

| 2. 2 2. 2 2. 2 1. 2 | 3 X X 5. 5 | 3. 3 3. 3 3 2. 3 |

感 到 幸 福 你 就 拍 拍 手， （拍 手） 如 果 感 到 幸 福 就 快 快
感 到 幸 福 你 就 跺 跺 脚， （跺 脚） 如 果 感 到 幸 福 就 快 快
感 到 幸 福 你 就 伸 伸 腰， （伸懒腰） 如 果 感 到 幸 福 就 快 快
感 到 幸 福 你 就 挤 个 眼 儿， （挤眼儿） 如 果 感 到 幸 福 就 快 快
感 到 幸 福 你 就 拍 拍 肩， （拍肩膀） 如 果 感 到 幸 福 就 快 快
感 到 幸 福 你 就 拍 拍 手， （拍 手） 如 果 感 到 幸 福 就 快 快

| 4 | 3. 2 1 | 7. 1 | 2 2. 1 7. 5 6. 7 | 1 X X ‖

拍拍　手　哟，　看哪，　大家都一齐拍拍手。（拍手）
跺跺　脚　哟，　看哪，　大家都一齐跺跺脚。（跺脚）
伸伸　腰　哟，　看哪，　大家都一齐伸伸腰。（伸懒腰）
挤个　眼　哟，　看哪，　大家都一齐挤个眼儿。（挤眼儿）
拍拍　肩儿　哟，　看哪，　大家都一齐拍拍肩。（拍肩膀）
拍拍　手　哟，　看哪，　大家都一齐拍拍手。（拍手）

　　这是一首节奏欢快的儿童歌曲，用拍手、跺脚、伸腰、拍肩等动作来表达快乐的心情，演唱时要把握好每一句后两拍的节奏，并配上相应的动作，使歌曲充满律动感和节奏感。

一个妈妈的女儿

$1=E$ $\frac{2}{4}$

中速 深情地

杨星火　汪凤雄 词
　　　　　阿　金 曲

3 6 6 3 5 | 6 1 3· | 3· 5 6 3 2 3 2 1 | 1 2 6· 5 6 5 3 — | 3 6 6 3 5 |

1. 太阳和月亮　　　是一个妈妈的女儿，　　　　他们的
2. 长江和黄河　　　是一个妈妈的女儿，　　　　他们的

6 1 2· | 2· 3 5 3 2 3 2 1 1 2 6· 5 6· — | 6· 3 5 6 — | 3 6 6 3 5 |

妈妈　　叫光明叫光明。　啊　　　藏族和
妈妈　　叫海洋叫海洋。　啊　　　五十六个

6 7 6· | 6 3 5 3 2 1 2 2· | 2 1 2 3 6 5 6 3 2 1 3 — | 3 3 5 6 3 | 2 3 2 3 5 |

汉族　是一个妈妈的女儿，我们的妈妈叫中国，我们的妈妈
民族　是一个妈妈的女儿，我们的妈妈叫中国，我们的妈妈

3 2 3 2 1 1 2 6· 5 6 — :‖ 结束句 3 3 5 6 3 2 3 2 3 5 3 2 3 5 6 6 — 6 — ‖

叫　中　国。　　　我们的妈妈叫中国。
叫　中　国。

　　这是一首藏族风格的歌曲，用太阳和月亮的形象来表达对祖国妈妈的热爱，演唱时要怀着真挚的感情深情演唱。咬字要清晰，气息要深厚，声音要圆润。因歌曲旋律起伏较大，演唱时切忌大声喊叫，"啊"可用假声，轻轻哼上去，使声音有支撑且集中。

歌声与微笑

王 健 词
谷建芬 曲

$1=\flat E$ $\frac{4}{4}$

♩=168 热情地

(乐谱)

请把我的歌带回你的家，请把你的微笑留下，请把我的歌带回你的家，请把你的微笑留下。

明天明天这歌声，飞遍海角天涯，飞遍海角天涯。明天明天这微笑，将是遍野春花，将是遍野春花。

这是一首富有时代气息、深受广大青少年喜爱的歌曲，在欢乐的场合，这首歌能很好地表达热烈的气氛。全曲分为两部分，第一部分在中低音区演唱，要用亲切的语气、柔美的声音来歌唱，营造一片祥和温馨的氛围。第二部分的同音反复是这首歌最具有号召力的部分，烘托出载歌载舞的气氛。合唱声部中，#5的音准要把握好，衬词"啦"多用于补充性的复调乐句，使声部具有层次感、整首歌曲富有动力。

清晨，我们踏上小道
（女声二重唱）

韩先杰 词
谷建芬 曲

$1=E$ $\frac{4}{4}$ $\frac{2}{4}$

轻松而亲切地

(乐谱)

第十三章 歌曲

这首歌曲是一首二声部的合唱，也可作为女生合唱，女生的音色更能表现出歌曲轻快的气氛。前半部分节奏紧凑，大切分的节奏很具有动感，第二部分带弱起的长乐句，能很好地表达作者舒畅的心情。这首合唱歌曲在演唱时，双声部同时进行，要注意和声的协和。

虫儿飞

林 夕 词
陈关荣 曲
朱 洪 编配

第十三章　歌曲

```
第三遍转 1=G
| 4343 1 - | 4343 1· 2 | 2 1 - - :‖ 4343 1 - | 4343 1· 2 |
  不管累不累，   也不管东南西    北。      不管累不累，   也不管东南西
  有什么不对，   雪地冰天也一    对。

| 6161 6 - | 6161 6· 6 | 6 1 - - :‖ 6161 6 - | 6161 6· 6 |

| 2 - | 1 - | 1 - | 1 - | 1 - | 1 - ‖
  北。

| 6· - | 1 - | 1 - | 1 - | 1 - | 1 - ‖
```

这首歌曲是一首清新自然的合唱歌曲，演唱时要求能音色甜美、咬字清晰、声音自然流畅。第二部分的主旋律是低声部，高声部就要轻唱，描绘出月亮、星星、萤火虫一片祥和的夜间景色。

第二节　幼儿歌曲

小小鸡

```
1=E 2/4

| 1  3 | 1  3 | 1· 5  5· 5 | 5 - | 3 5 | 3 5 |
  小  小   蛋  儿   把   门   开，      开 出  一 只

| 3· 2  2· 2 | 2 - | 1 3 | 1 3 | 5· 4  4· 4 | 4 - |
  小    鸡    来。   毛 茸  茸 呀   胖    乎    乎，

| 5 5  4 4 | 3 3  2 2 | 7· 5  6· 7 | 1 - ‖
  叽 叽 叽 叽 叽 叽 叽 叽   唱    起    来。
```

这是一首2/4拍的歌曲，节奏比较舒缓，歌词表达的是小小蛋孵化成小小鸡的过程，运用拟声词突显音乐形象的活泼可爱，应以欢快的情绪演唱，注意连音符号和大切分节奏型的唱法。全曲共四句，可反复唱两遍。

【歌唱活动建议与提示】

本活动的重点是欣赏、理解歌曲，感知切分音，情绪投入地随音乐表现小鸡出壳玩游戏的过程；难点是随音乐用动作协调地表现歌曲内容。

活动中，除了帮助幼儿感知小鸡出壳的过程外，还有一个隐性的安全教育，即从"鸡妈妈的翅膀下是安全的""轻轻跑回家也是安全的"出发，使幼儿明白：出去玩时，遇到坏人可跑到大人处寻求帮助或找个安全的地方躲起来。

"六一"的歌

陈镒康 词
李 以 曲

（领）"六一"的歌儿是甜的（合）啊哩哩啊哩哩，是呀是甜的。（领）"六一"的鲜花是香的，（合）啊哩哩啊哩哩是呀是香的。（领）"六一"的小朋友小朋友一个个都是美的，（合）啊哩哩啊哩哩，一个个都是美的，啊哩哩！

这是一首歌唱六一儿童节的歌曲，节日气氛浓郁，采用领唱—合唱的演唱形式，领唱声音应明亮活泼，合唱衬词部分要欢快一点，演唱时注意领唱与合唱部分的衔接以及休止符的停顿，合唱部分切忌大声喊叫。

【歌唱活动建议与提示】

本活动的重点是欣赏、理解歌曲，感受歌曲的欢快、活泼，能跟随歌曲用肢体动作进行即兴表演；难点是感受不同的演唱形式，可以尝试用领唱—合唱的形式随音乐有节奏地念歌词。

第十三章 歌曲

小手哪里去了

普纽达 编词
洛莫娃 丰子恺 译配

$1=\flat E \quad \frac{2}{4}$

| 1 5 | 4 5 | 3 1 2 2 | 1 3 2 1 | 2 | 5 | 1 5 | 4 5 |

1. 你们的小手 哪里去了，小手哪里去 了？你们的小手
2. 你们的小脚 哪里去了，小脚哪里去 了？你们的小脚
3. 你们的小脸 哪里去了，小脸哪里去 了？你们的小脸

| 3 1 2 2 | 1 3 2 1 | 2 | 5 | 6 6 5 5 | 4 4 3 3 | 2 4 3 2 |

哪里去了，小手哪里去 了？看呀，看呀，小手来了，看呀，小手，
哪里去了，小脚哪里去 了？看呀，看呀，小脚来了，看呀，小脚，
哪里去了，小脸哪里去 了？看呀看呀，小脸来了，看呀，小脸，

| 5 5 | 6 6 5 5 | 4 4 3 3 | 2 4 3 2 | 1 | 1 ‖

来 了，我们的小手 会跳舞呀，小手会跳舞 呀！
来 了，我们的小脚 会踏步呀，小脚会踏步 呀！
来 了，我们的小脸 露出来呀，哈哈哈哈 哈，哈哈！＼（大笑）

这是一首简单的问答歌，以一问一答的方式演绎，充满趣味，歌曲基调活泼欢快，节奏简单，演唱时应注意情绪饱满，发音咬字清晰，可以辅之以简单的动作，第三段最后一小节的"哈哈"，可直接以笑声表现，不必唱出音调。

【歌唱活动建议与提示】

本活动的重点是欣赏、理解歌曲，感受歌曲的旋律和节奏，能随乐游戏；难点是能随着歌声变换不同的躲藏位置，有节奏地进行游戏。

在餐前餐后和离园活动中，组织幼儿玩此游戏，并鼓励幼儿创编歌词。如：除了藏手、脚、脸，还可以藏什么呢？

小茶壶

$1=C \quad \frac{2}{4}$

佚名 词曲

| 1 2 3 4 | 5 1 6 1 5 - | 4 4 4 4 | 3 3 | 2 2 2 3 | 1 - |

我是小小茶壶矮又胖， 这是我的把手，这是我的嘴，

| 1 2 3 4 | 5 1 6 1 5 - ‖: 1·5 5 4 3 | 2 1 - :‖

当我灌满开水我就喊："提起我， 倒杯水。"

这是一首简单的2/4拍的歌曲，以拟人的手法塑造小茶壶这个音乐形象，可爱欢快且生动具体。演唱时应用较为俏皮的声音，注意最后一句的反复，演唱时可辅之以简单的动作，如：幼儿一手叉腰作为把手，一手伸直作为壶嘴，唱到"倒杯水"时，向壶嘴一侧弯腰。

【歌唱活动建议与提示】

本活动的重点是乐意随乐扮演、模仿小茶壶，体验小茶壶为别人倒茶服务的愉悦；难点是结合自身生活经验，用相应的肢体动作创造性地表现歌曲。

活动中，教师应肯定幼儿的创编结果，允许有不同的动作出现，并注意表现歌曲风趣、活泼的情趣以及倒茶服务的愉悦。

五只猴子

第十三章 歌曲

这是一首数数歌,也是一首问答歌,表现了小猴子轮流爬树吃香蕉的有趣场景,歌曲分为两段,每段五句,歌词简单重复,演唱时要注意每一段结尾的数数与下一句开头的衔接。

【歌唱活动建议与提示】

本活动重点是能够完整地演唱歌曲;难点是能用简单的肢体动作表现歌词。

扮家家

1=F 2/4

陈镒康 词
颂 今 曲

(谱例:简谱略)

这是一首简单的2/4拍歌曲,全曲由四句唱词和一句念白组成,表现了幼儿玩扮家家游戏的情景。演唱时应保持欢快愉悦的情绪,可分角色以接唱与齐唱的形式来表演,演唱时注意念白的节奏以及与唱词的衔接。

【歌唱活动建议与提示】

本活动的重点是学唱歌曲,能根据角色较准确地唱出歌曲中的接唱和齐唱部分;难点是根据歌曲内容大胆创编动作,尝试与同伴合作、协调表演。

小篱笆

1=F 3/4

金波 词
佚名 曲

(谱例:简谱略)

2 3 5	3 — 2	2 — 6 5	1 — —	1 4 4	5. 6 5
青 青 的 草	儿 发	嫩 芽。		野 外 的 小 河	
好 像 那 美	丽 的	小 喇 叭。		轻 轻 地 摘 下	

4. 3 5	2 — —	5 3 3	2. 3 2	1. 7 2	6 — —
流 水 啦,		篱 笆 的	积 雪	融 化 啦。	
一 朵 来,		放 在 嘴	上 吹	吹 它。	

5 5 5	5 — 6	4 — —	3 3 3	5. — 2	1 — — ‖
嘀嘀嘀 嘀	嘀 嗒,		嘀嘀嘀 嘀	嘀 嗒。	
嘀嘀嘀 嘀	嘀 嗒,		嘀嘀嘀 嘀	嘀 嗒。	

这是一首三拍子的歌曲,曲调较为舒缓。演唱时声音要轻柔优美,描绘出一幅美丽的春天景色,注意气息的调节,将延音的时值唱满,不要拖音。

【歌唱活动建议与提示】

本活动的重点是欣赏歌曲,感受三拍子曲调的舒缓,体会歌曲所表达的意境;难点是能完整地演唱歌曲并大胆表现对歌曲的感受与体验。

"一千个读者心中有一千个哈姆雷特。"每位幼儿对音乐的感受是不同的,故在欣赏表达时,不要干涉幼儿,应强调自主性。

歌声在哪里

$1=C \quad \frac{2}{4}$

| 5 5 3 1 | 5 5 3 1 | 5 6 5 4 | 3 — 1 — |
| 嘀 哩 嘀 哩, | 嘀 哩 嘀 哩, | 歌 声 在 哪 | 里? |

| 7 2 2 2 | 7 2 2 2 | 5 6 5 4 | 3 — |
| 在 秋 千 上, | 在 荡 船 里, | 在 荡 船 | 里, |

| 5 5 3 1 | 5 5 3 1 | 4 4 5 6 | 6 — |
| 嘀 哩 嘀 哩, | 嘀 哩 嘀 哩, | 歌 声 在 哪 | 里? |

| 7 7 5 5 | 7 7 5 5 | 5 4 3 2 | 1 — ‖ |
| 在 滑 梯 上, | 在 转 椅 里, | 在 转 椅 | 里。 |

这是一首问答歌,以一问一答的形式生动地描绘出一个充满欢声笑语的场景。演唱时应情绪饱满,声音响亮,愉悦而欢快,演唱第一、三句的拟声词时,声音要清脆有力。

【歌唱活动建议与提示】

本活动的重点是欣赏、学唱歌曲,并用接唱的形式表现歌曲中的对答;难点是尝试创编歌词,并大胆演唱。

第十三章 歌曲

请家长与孩子用接唱的方式进行表演,也可创编类似的歌曲。如:哗啦啦啦,哗啦啦啦,雨点在哪里?

快乐舞

1=F 2/4

王 平 编曲
陈淑琴 配语言节奏

轻快地

| 1 3 1 5 | 1 3 1 5 | 1 2 3 4 5 3 | 4 2 2 | 1 3 1 5 |

(语言节奏念白):跑 跑 跑 跑　跑 跑 跑 跑,我　们　真 高 兴,　跑 跑 跑 跑

| 1 3 1 5 | 1 2 3 4 5 3 | 4 2 1 | 4 6 6 6 | 5 5 4 3 1 | 2 5 6 7 1 3 | 2 5 5 |

跑 跑 跑 跑,我　们　真 快 乐。学 做 小 鸟 飞 呀 飞,拍 着 小 手　转 一 圈,

| 4 6 6 6 | 5 5 4 3 1 | 2 5 6 7 1 3 | 2 5 1 ‖

学 做 小 鸟 飞 呀 飞,我　们　真 开 心。

这是一首游戏歌曲,可以作为幼儿游戏的口令,提示幼儿做相应的动作。整首歌曲是轻快活泼的,第一、二句的前两小节是语言节奏念白,要注意对节奏的把握,演唱时声音要洪亮欢快。

【歌唱活动建议与提示】

本活动的重点是欣赏歌曲、准确把握歌曲节奏并学唱歌曲;难点是能够结合歌曲,依据歌词的内容以及节奏进行舞蹈表演。

活动中,可要求幼儿想一想,除了跑还有什么动作,将它唱进歌曲中。如"跳跳跳跳,跳跳跳跳,我们真高兴,学做小兔跳一跳,拍着小手转一圈"等。

买菜

1=F 2/4

湖北民歌
林望 删节

| 1 5 5 | 1 5 | 3 2 3 5 | 1 - | 5 1 | 5 1 | 3 3 3 1 |

今 天 的 天 气　真 呀 真 正 好,　我 和　奶 奶　去 呀 去 买

| 2 - ‖: 1 1 1 3 | 5 5 | 1 1 1 3 | 5 5 :‖ X X X X |

菜。　　　鸡 蛋 圆 溜 溜 呀,　青 菜 绿 油 油 呀,　萝 卜 黄 瓜
　　　　母 鸡 咯 咯 叫 呀,　鱼 儿 蹦 蹦 跳 呀,　蚕 豆 毛 豆

| X X X ‖: 1 | 5 5 | 1 | 5 5 | 3 2 3 5 | 1 - :‖ X 0 ‖

西 红 柿,　　哎 呀 呀,　哎 呀 呀,　拿 也 拿 不 了。　嗨!
小 豌 豆。

此歌曲是一首具有浓郁生活气息的湖北民歌。歌曲表现了小朋友帮奶奶上街买菜的愉快心情。歌词生动形象,有口语化特点。音乐为民族五声宫调式,曲调亲切而流畅,旋律进行采用重复手法,中间还插入了说唱的形式,演唱时情绪要保持欢快、活泼、充满热情,要注意各种菜名清晰的咬字和发音。

【歌唱活动建议与提示】

本活动的重点是欣赏、学唱、表演歌曲,掌握歌曲中的语言节奏 ×× ×× | × × | ;难点是尝试仿编歌词,并和着旋律唱出来。

活动中,尽可能用实物作为教具,以便幼儿清晰地了解事物特征。

请家长平时买菜时带孩子一起去菜场,让孩子观察了解多品种的菜;买菜回来后或吃饭时,多让孩子观察、了解菜的不同特征和味道。

大鞋与小鞋

1=E 2/4

金 潮 词
汪 玲 曲

```
5    5   | 6  6  3 | 5  6  5 | 5  5  1  2 |
我    穿   爸 爸 的   鞋,      就 像 两 只
我    穿   娃 娃 的   鞋,      就 像 两 顶

3    -   | 4  4    | 3  3  1 | 2  3  2 |
船,       开 在     大 大 的   海 洋 里,
帽,       套 在     小 小 的   脚 趾 上,

6  5 | 4  3 | 2  2 | 5  0 |
踢 踏   踢 踏   踢 踏   踢,
6 6 5 5 | 4 4 3 3 | 2 2 2 2 | 5 0 |
的的笃笃 的的笃笃 的的的的 笃,

6  5 | 4  3 | 2  2 | 1  0 ‖
踢 踏   踢 踏   踢 踏   踢。
6 6 5 5 | 4 4 3 3 | 2 2 2 2 | 1 0 ‖
的的笃笃 的的笃笃 的的的的 笃。
```

这是一首以速度和力度变化为主要特征的歌曲,歌曲中的形象又对比鲜明,用四分音符表现大鞋,突出沉重感,用八分音符表现小鞋,突出轻巧感。在演唱时,唱到穿大鞋走路时,声音应唱得较强较响,唱到穿小鞋走路时,声音应唱得较轻较弱。

【歌唱活动建议与提示】

本活动的重点是欣赏、学唱歌曲,感受、理解大鞋与小鞋这两个对比鲜明的音乐形象;难点是能听辨并用自己的演唱表现大鞋与小鞋的不同音乐形象。

活动中，幼儿整首跟唱时，最好先放慢速度弹琴，幼儿比较熟练后逐渐加快至正常速度，然后再跟 CD 唱。

学做解放军

1=E 2/4

雄壮地

3·3 3 0 | 3·2 1 0 | 3·2 1 3 | 5 — | 3 5 3 6 5 |
敲起锣， 打起鼓， 吹起小喇叭， 排好了队 伍
向左转， 向右转， 齐步向前走， 我们呀永 远

2·2 2 3 | 2 0 | 1 1 1 5 1 | 3 — | 3 3 3 1 3 | 5 — |
学 做 解 放 军。 哒哒 哒哒哒 嘀 嘀嘀嘀嘀嘀 哒
跟 党 向 前 进。 哒哒 哒哒哒 嘀 嘀嘀嘀嘀嘀 哒，

3 5 3 | 6 6 5 | 2 2 2 2 3 | 1 — ‖
学 习 做 解 放 军 多呀么 多 光 荣。
学 习 做 解 放 军 真呀么 真 英 雄。

这是一首充满了儿童情趣的歌曲，表达了对解放军的向往和崇敬之情。演唱时要保持雄壮的情绪，声音应饱满有力，注意表达附点八分音符和切分音的效果。

【歌唱活动建议与提示】

本活动的重点是初步学唱歌曲，并按节奏做简单的模仿律动，自然生成对解放军的崇敬和向往之情；难点是能唱准歌曲中的附点和休止符，并对歌曲进行处理，分组表演唱、跳、奏。

活动中，应注重音乐教育活动情境的创设：师幼扮演解放军，到军营"学军"，练习歌曲中出现的主要节奏型，为掌握活动要求作铺垫，同时，也提高幼儿学习的兴趣，学唱歌曲采用"总—分—总"的方法，引导幼儿"整体感受—分段学唱—整体把握"。

邦锦梅朵宁吉莫拉

1=E 2/4

藏族儿童歌曲

欢快活泼

3 3 1 3 | 2 2 1 6 | 5 6 2 3 1 | 6 — | 3 3 1 3 | 2 3 5 6 | 6 5 3 2 3 5 | 3 — |
邦锦梅朵 宁吉莫拉 开在 草 原 上， 邦锦梅朵 宁吉莫拉 开在 雪 山 上。

3 3 6 6 | 5 6 7 6 3 | 2 2 1 2 3 5 | 2 — | 6 6 2 2 | 1 2 3 2 | 1 2 3 2 1 1 | 6 — ‖
邦锦梅朵 宁吉莫拉 阿妈 心中的 歌， 邦锦梅朵 宁吉莫拉，唱给 太阳的 歌。

这是一首藏族的儿童歌曲,歌曲基调活泼欢快,有浓郁的民族风情,歌颂了美丽的邦锦花,演唱时要情绪饱满,想象自己就身处于大草原之上,声音响亮,气息保持平稳,切勿大喊大叫。

【歌唱活动建议与提示】

本活动的重点是欣赏、理解、学唱歌曲,在边唱边跳中感受藏族儿童歌曲的欢快、热烈;难点是能用轮唱、领唱等不同形式演唱歌曲。

活动中,分组比赛时,可根据幼儿坐的位置分组,也可根据人数将幼儿分成男孩、女孩两组。藏语中,"男孩"是"普","女孩"是"普莫","早晨好"是"休巴德勒","下午好"是"求珠德勒"。教师在组织活动时,可根据活动时间用藏语向幼儿问好,并适时地与幼儿一起学说藏语,以提升幼儿参与活动的兴趣。

请家长与孩子一起,进一步了解藏族及其他少数民族的民俗风情,拓展幼儿的认知视野。

戏说脸谱

根据《说唱脸谱》改编

这是一首根据京剧《说唱脸谱》改编而来的幼儿歌曲,充满了京剧的韵味,演唱时要注意吐字的腔调,气势要足,精神饱满,声音要抑扬顿挫,注意拖音"啊"的音值时长和气韵。

【歌唱活动建议与提示】

本活动的重点是欣赏、理解歌曲,初步学唱歌曲;难点是用合适的方式表现全曲。

请家长和孩子一起欣赏电视或舞台上的京剧表演，向孩子介绍并鼓励孩子模仿；看孩子表演《说唱脸谱》，给予积极的评价。

秋天里来

1=E 4/4

5 6	5· 6	5 3	1	5 1 1	1 6 1	2 6 1	5
秋 天	里 来	菊 花	黄，	嘟里个	嘟里个	嘟里个	嘟

5 5 6	5 5 6	5 5	5	6 5 6	5 3 2	1 2 3	2
金色的	太 阳	当 头	照，	照 着	我 的	花 衣	裳。

1 2 3	2	1 2 3	2	2 5	5 3 2	1 2 3	2
嘟里个	嘟	嘟里个	嘟，	走 过	田 野	和 山	岗。

2· 3	2· 3	2 5	5	3 3 1	2 3	1	—
果 树	笑 呀	稻谷	摇，	处 处	好 风	光。	

3 3 3	3	3 3 3	3	3 2 3	2 1 1	1 6 1	6 5 5
嘟里个	嘟	嘟里个	嘟，	嘟 里 个	嘟 里 个	嘟 里 个	嘟 里 个，

5 3 5	5 3 2	1	— ‖
嘟 里 个	嘟 里 个	嘟。	

这首歌曲改编自老电影《马路天使》的主题歌《春天里》。整首歌曲轻松欢快，特别是副歌部分，生动有趣，唱起来朗朗上口。演唱时应保持欢乐的情绪，歌词吐字要清晰，歌曲中几处"嘟里个嘟"的演唱，声音应俏皮可爱，情绪饱满。

【歌唱活动建议与提示】

本活动的重点是欣赏、感受歌曲欢快活泼的情绪，初步学唱歌曲；难点是歌词记忆和副歌部分的演唱，可辅之以图谱提示，见图12-1。

图12-1

孤独的牧羊人

[美]R. 罗杰斯 曲

1=F 2/4

5 5 5 | 5 5 5 | 5 4 4 3 | 5 5 5 5 | 5 5 5 5 | 5 6 5 | 5 5 5 5 5 5 | 5 4 4 3 |
高高的 山上 有个 牧人，来 噢的 来 噢的 来哎噢，他 的 歌声 多么 嘹亮，

5 5 5 5 | 6 6 6 7 | 1 — | 5 5 5 5 5 5 | 5 4 4 3 | 5 5 5 5 | 5 5 5 5 | 5 6 5 |
来 噢的 来 噢的 噢。 山羊 爷爷 也来 歌唱，来 噢的 来 噢的 来哎 噢，

5 5 5 | 5 5 5 | 5 4 4 3 | 5 5 5 5 | 6 6 6 7 | 1 — | 2 5 | 5 3 5 4 3 |
山羊 爷爷 也来 歌唱，来 噢的 来 噢的 噢。 啾嗬 来噢的 里噢

2 4 | 3 1 2 3 | 2 5 | 5 3 5 6 5 | 2 7 2 3 #4 | 5 0 ‖
啾 嗬 来噢的 来 啾嗬 来噢的里噢 来噢的里噢 来！

　　这首歌曲是音乐剧《音乐之声》的插曲，歌曲基调诙谐幽默，节奏感强，运用了大量的衬词，演唱时声音应轻快有趣，充满热情，注意对衬词的把握，吐字发音要清晰，切勿一笔带过。

【歌唱活动建议与提示】

　　本活动的重点是欣赏、理解并学唱歌曲；难点是唱准衬词节奏和旋律，并尝试用不同的音色表现。

　　这首歌曲旋律节奏较快，音域较宽，范唱时应放慢速度，夸大口型，以更好、更快地帮助幼儿理解掌握歌曲内容。

三只猴子

1=D 4/4

欧美童谣

5 3 | 3 3 4 | 3 2 | 2 | 5 2 | 2 2 2 3 | 2 1 1 1 | 1 |
三只 猴子在 床上 跳， 有一只 猴子头上 摔了一个 包。
两只 猴子在 床上 跳， 有一只 猴子头上 摔了一个 包。
一只 猴子在 床上 跳， 它的 头上 摔了一个 包。
你们看 床上 静悄 悄， 猴子们 不知跑到 哪儿去 了。

5 3 | 3 3 4 | 3 2 | 2 | 5 5 | 5 5 | 3 1 2 1 | 1 ‖
妈妈 急得 大声 叫："赶快 下来 别再 跳。"
妈妈 急得 大声 叫："赶快 下来 别再 跳。"
妈妈 急得 大声 叫："赶快 下来 别再 跳。"
床上 床下都 找不 到， 原来在 医院床上 不能动 了。唉！

　　这是一首诙谐幽默的儿童歌曲，旋律简单，歌词有趣，通俗易懂。歌曲具有较强的情

境性,叙述了小猴在床上蹦跳,妈妈焦急,最后小猴受伤住院的故事,活泼的猴子形象与幼儿生活贴近,幼儿很容易产生情感共鸣。演唱时应注意表现不同角色的不同情感:小猴在床上玩耍的开心,摔跤时的痛以及妈妈的焦急,最后一段先用疑问的声调,最后恍然大悟。

【歌唱活动建议与提示】

本活动的重点是在听听、说说、做做、玩玩的过程中理解歌曲内容,逐步学唱歌曲,并树立初步的安全意识,懂得不能在床上等高的地方乱跳;难点是感受并初步尝试运用衬词等表现歌曲幽默诙谐的风格。

作为难度的提升,可以指导幼儿加入衬词(节奏型 × × × × ×,库 库 库奇奇)进行两声部合唱,进而加入三声部衬词(小猴子在床上又蹦又跳心情怎么样?高兴!忽然摔了一跤会说什么?哎哟!小猴子不听话,这个时候妈妈心情如何?着急……)进行三声部合唱。

数高楼

1=E 2/4

蒋 虹 词
汪 玲 曲

3 3 3 | 5 6 1 | 4 4 4 | 3 1 2 | 5 1 3 1 | 3 5 5 | 2 4 3 5 | 1 1 1 |
哩 哩 哩, 小 弟 弟, 恰 恰 恰, 别 淘 气, 我 来 教 你 数 高 楼, 哩 哩 哩 哩 恰 恰 恰!

2·4 3 5 | 1 0 1 1 | 1 0 | X X X | X X X | X X X X | X X X |
哩 哩 哩 哩 恰 恰 恰 恰! 一 层 楼, 两 层 楼, 三 层 四 层 五 层 楼,

X X X X | X X X | 5·6 1 | 1 1 1 | 5·7 2 | 2 2 2 | 4 4 2 2 |
层 层 叠 叠 是 高 楼。 哩 哩 哩, 恰 恰 恰, 哩 哩 哩, 恰 恰 恰, 层 层 叠 叠

5 5 3 | 2 4 3 5 | 1 1 1 | 2·4 3 5 | 1 1 1 | 1 X X | X 0 ‖
是 高 楼, 哩 哩 哩 哩 恰 恰 恰, 哩 哩 哩 哩 恰 恰 恰 恰, 恰 恰 恰!

这是一首数数歌,活泼而富有童趣,形象地描绘出层层叠叠的高楼,节奏欢快,旋律优美,演唱时声音要活泼响亮,注意休止符以及附点的表达,念准说唱时的节奏型。

【歌唱活动建议与提示】

本活动的重点是能专注地倾听歌曲,理解歌曲内容;难点是尝试唱准附点音符和休止符,并大胆创编动作,有节奏地表现"数高楼"及"哩哩哩""恰恰恰"的说唱节奏。

可以设计"数高楼"的游戏,增强活动的趣味性。

捏面人

1=D 2/4

史 莉 词曲

```
1 1 1 6 | 5 5 6 1 | 3  2 3 | 1 - | 2 2 2 1 | 7 7 6 5 |
捏 面 人 的  老 爷 爷  本  领 大,    捏 出 来 的  面 人 把 眼

5   2 3 | 5 - | 5 5 5 5 | 1 - | 5 5 5 5 | 1 - |
睛   看 花。      捏 的 什 么 呀?    捏 的 什 么 呀?

2 1 2 1 | 2  5 | 5 3 2 5 | 1 - | × × | × × × × |
你 说 是 啥 就 是 啥!        捏  一 个  猪 八 戒

× × | × - | × × × × | × - | × × × × | × × |
吃 西 瓜,    捏 一 个 唐  僧  骑 大 马,

× × × | × × × | × × × × | × - | × × × × | × × |
捏 一 个 沙 和 尚  挑 着 箩,    再 捏 一 个 孙 悟 空

× × | × - | 2 1 2 1 | 2  5 | 5 3 2 5 | 1 - ‖
变 戏 法。    你 说 是 啥  就 是 啥!
```

这首歌曲是一个说唱歌曲,含有京剧中的浓浓韵味,唱起来朗朗上口,很有特色。其中念白的内容也是孩子们很喜欢又很熟悉的西游记中的唐僧师徒四人,演唱时应俏皮可爱,声音抑扬顿挫,把握好念白的节奏型。

【歌唱活动建议与提示】

本活动的重点是多形式地感受并体验带京味地说唱歌曲,能用自然的声音愉快地学唱;难点是体现歌曲的京味,尝试仿编歌词。

可以采用"集体—师生接唱—分组接唱"的形式,重复多遍教唱歌曲。可以为幼儿准备唐僧师徒四人的面人,加强幼儿的感官体验。

请家长与孩子一起了解各种面人形象,听孩子演唱并表演歌曲,鼓励孩子仿编歌词。

洒水车

1=F 4/4

冉 耕 词
汪 玲 曲

```
( 5 1  2 3· | 5 6 5 6  5 1 7 6 | 5 6 5 6  5 1 7 6 | 5 1  2 3· |

  5 1  2 3· | 2 2 3· 1  2 2 2 | 2 2 3· 1  6 6 6 | 2 6  1 5 |
```

第十三章 歌曲

这是一首简单的4/4拍的歌曲，节奏比较舒缓，形象生动地描述了洒水车工作的情景，演唱时要注意节奏的把握，唱出附点、大后附点和大切分的效果，第一、二句洒水车的车鸣声发音要响亮、俏皮可爱。

【歌唱活动建议与提示】

本活动的重点是欣赏、理解、学唱歌曲，感受歌曲欢快活泼的情绪，体验通过自己探索学会歌曲的快乐；难点是让孩子们尝试合作用身体动作表现洒水车的音乐形象。

可以设计相应的音乐游戏，让孩子们动起来，一边唱一边玩。

让座

张振芝 词
祝萃鹰 曲

这是一首结构较为完整的儿童歌曲,有前奏、间奏,歌曲具有较强的情景性,讲述了小朋友在汽车上给老妈妈让座的故事。演唱时声音应较为舒缓,娓娓道来,注意间奏的停顿休息,以及八分休止符的演唱效果。

【歌唱活动建议与提示】

本活动的重点是欣赏、理解并学唱歌曲,能用优美的声音、恰当的表情和动作表现歌曲的情绪;难点是初步了解间奏,知道歌曲中间奏的地方要停顿休息。

活动中,也可采用看图讲述的形式帮助幼儿理解歌词。

老鼠画猫

注意:"胡子要画翘"后面要加滑音。

这是一首诙谐幽默的儿童歌曲,利用老鼠和猫这一对天敌作为音乐形象,运用滑音增加歌曲的韵味,生动活泼有趣。演唱时要保持欢快轻松的情绪,声音响亮,注意滑音的唱法,以及最后一句的反复记号。

【歌唱活动建议与提示】

本活动的重点是欣赏、理解、学唱歌曲,掌握歌曲滑音、说白的处理;难点是尝试用动作、表情表现小老鼠的诙谐、幽默、滑稽。

活动中,可引导孩子进行角色表演和动作创编。

山谷回音真好听

汪爱丽 词曲

[乐谱]

```
   f
5̲ 1̇ 5̲ 1̇ | 3 2 | 1 - | 1̲ 2̲ 3̲ 4̲ | 5 - |
有 回 音，   有 回 音。        啊，

  p                    f
1̲ 2̲ 3̲ 4̲ | 5 - | 1̲̇ 6̲ 1̲̇ 6̲ | 5 - | 1̲̇ 6̲ 1̲̇ 6̲ |
啊，             啊，             啊，

5 - | 5̲ 5̲ 5̲ 5̲ | 5̲ 1̲̇ 5̲ 1̲̇ | 3 2 | 1 - ‖
     山 谷 回 音   真 好 听，   真 好 听。
```

这是一首2/4拍的歌曲，节奏舒缓，通过强弱力度的交替，表现了山谷回音的美妙。演唱时，应用轻快、优美、富有童趣的声音，"啊"应多用头腔共鸣，控制好气息，切不可大声喊叫，注意演唱时表现出歌曲的强弱力度变化。

【歌唱活动建议与提示】

本活动的重点是欣赏、理解歌曲，尝试用优美的声音演唱，表现山谷回音的美；难点是唱出歌曲的强弱力度变化。

设计回声游戏：一个幼儿唱歌，教师护着另一个幼儿模仿他的声音唱回声，注意回声声音要比原生弱。然后，交换角色游戏。

快乐的"六一"

1=D 或 E 2/4

张友珊 词
汪　玲 曲

```
(3. 4̲ 5 1̇ | 5̲ 4̲ 3̲ 1̲ | 4. 4̲ 3̲ 2̲ | 1  1 0) | 3 3. 3̲ |
                                              快 乐 的

3 5. | 3 3. 3̲ | 3 5. | 4. 3̲ 3̲ 2̲ | 1  3 |
"六 一"， 快 乐 的 "六 一"，    我 们 欢 迎 你，

4 4̲ 3̲ 2̲ | 1 - | 5. 5̲ 3̲ 6̲ | 3  6 | 5 2. 2̲ 2̲ |
我 们 欢 迎 你， 你 给 我 们 带 来 了 鲜 花， 你 给 我 们

4 3̲ 2̲ 1 | 3 1. 1̲ 3̲ 3̲ | 6̲ 4̲ 3̲ 5̲ | 2 - | 6  6 |
带 来 了 友 谊， 你 把 全 世 界 的 小 朋 友 连 在

5 3. | 4. 4̲ 3̲ 2̲ | 1 - | 3. 3̲ 3̲ 3̲ | 3 5. |
一 起， 连 在 一 起。        啦 啦 啦 啦 啦 啦

3. 3̲ 3̲ 3̲ | 3 5. | 4. 4̲ 3̲ 2̲ | 1  3 | 4. 4̲ 3̲ 2̲ |
啦 啦 啦 啦 啦 啦 啦 啦 啦 啦 啦 啦 啦 啦

1 - | 4. 4̲ 3̲ 2̲ | 1̲ 3̲ 0 | 4. 4̲ 3̲ 2̲ | 1  0 ‖
啦    啦 啦 啦 啦 啦 啦    啦 啦 啦 啦 啦 啦。
```

这是一首充满浓郁的节日气氛的歌曲，节奏鲜明，旋律简单欢快，演唱时应保持愉快开心的情绪，演唱时注意附点、大后附点和大切分的效果，"啦"字应用活泼可爱的声音，注意最后两句休止符的体现。

【歌唱活动建议与提示】

本活动的重点是欣赏、理解并学唱歌曲；难点是能唱准歌曲的切分音符和附点音符。

快乐的哆来咪

四平 曲

1=G 2/4

5 3.2	1 0	5 1.7	6 0	5 5	6 6 5	1 2

你 认 识 我， 我 认 识 你， 你 是 快 乐 的 哆 来
你 认 识 我， 我 认 识 你， 你 是 亲 爱 的 哆 来
你 认 识 我， 我 认 识 你， 你 是 神 奇 的 哆 来

| 3 — | 5 3.2 | 1 0 | 5 1.7 | 6 0 | 6 6 6 | 1 6 1 |

咪。 在 夏 天 里， 在 树 林 里， 你 变 成 了 小 鸟 的
咪。 在 宁 静 里， 在 睡 梦 里， 你 变 成 了 妈 妈 的
咪。 在 幸 福 里， 在 节 日 里， 你 变 成 了 快 乐 的

| 7.1 2 | 1 — | 3.1 3.1 | 5 | 3.1 3.1 | 6 — | 7 7 1 |

歌　　曲。 呖呖呖呖呖， 呖呖呖呖呖， 呖呖呖
摇 篮 曲。 噢噢噢噢噢， 噢噢噢噢噢， 噢噢噢
歌　　曲。 啦啦啦啦啦， 啦啦啦啦啦， 啦啦啦

| 2 2 | 1 — | 1 0 ‖ |

呖 呖 呖！
噢 噢 噢！
啦 啦 啦！

这是一首欢快的幼儿歌曲，节奏鲜明，歌曲共分为三段，表达了对音符的喜爱之情，演唱该歌曲时，应以轻快活泼为基调。1~8小节唱得亲切些，如同对话；9~16小节要唱得舒展些；结尾7个小节的象声词要唱得活泼而有弹性。

【歌唱活动建议与提示】

本活动的重点是欣赏、理解并初步学唱歌曲；难点是熟悉歌词，把准节奏。

可设计音乐游戏，如节奏游戏，带领幼儿敲击歌曲中的节奏型，帮助幼儿把握歌曲的节奏。

第十四章 欣赏的基础知识

学习目标

1. 情感目标：体会和感悟音乐欣赏活动的趣味，产生组织幼儿音乐欣赏活动的愿望。

2. 能力目标：能根据幼儿的年龄选择合适的歌曲；掌握幼儿音乐欣赏活动的基本思路；能够设计与组织音乐欣赏活动。

3. 知识目标：了解幼儿音乐欣赏能力的发展趋势；掌握培养幼儿音乐欣赏能力的方法。

第一节 幼儿音乐欣赏能力的发展与培养

 一、幼儿音乐欣赏能力的发展

（一）3~4 岁幼儿音乐欣赏能力的发展

3 岁左右的幼儿已经具有倾听周围声音的习惯，他们会主动倾听自己感兴趣的音乐，

并能随乐起舞，但该阶段的幼儿不能很好地理解音乐中所传递的情绪、情感以及音乐的乐曲结构。

由于3~4岁幼儿的身心发展水平不高，对音乐作品的感受和理解不够完全，不能很好地用清晰流畅的语音表达自己对音乐作品的感受，故教师在开展小班音乐欣赏活动时，应尽量减少让幼儿用语言表达，鼓励幼儿用不同的富有创造力的肢体语言传递自己的感受。

（二）4~5岁幼儿音乐欣赏能力的发展

4~5岁幼儿相比于3岁左右的幼儿在对音乐的辨识度和理解上有所提高，他们能辨别较为细微的变化，理解稍微复杂的音乐作品。该阶段的幼儿能欣赏内容较为广泛、风格多样的音乐作品。

该阶段的幼儿能够通过教师专门组织的音乐活动，初步感知乐曲的结构以及情绪上的明显差异。故教师在开展中班音乐欣赏活动时，可以借助简单的图谱辅助幼儿理解音乐作品，并能尝试让幼儿用简单的语言表达自己对音乐作品的理解。

（三）5~6岁幼儿音乐欣赏能力的发展

该阶段的幼儿由于音乐经验的不断丰富，其音乐感受能力和理解能力都得到很大的提升，他们能区分更为细致的旋律变化，能分辨和感受复杂的器乐曲。同时，能对音乐形象鲜明的同类音乐作品进行分析和归类，并能主动结合自己对音乐的理解大胆地进行想象和联想。

结合该阶段幼儿音乐欣赏能力的发展，教师在开展大班音乐欣赏活动时，不宜单纯的由教师带领幼儿欣赏音乐，教师应该给予大班幼儿更多的主动权，培养幼儿独立欣赏音乐的能力，促进幼儿创造力的培养。

二、幼儿音乐欣赏能力的培养

幼儿在学前阶段通过有计划、有组织的专门的音乐欣赏活动，能促进幼儿的音乐欣赏能力得到有效的培养和提高。

（一）音乐感受能力的培养

幼儿在音乐欣赏时是注意力集中地倾听音乐并伴有相应的情绪反应，还是无动于衷的反应，这是判断幼儿音乐感受能力高低的标准。幼儿音乐感受能力的培养，包括听觉注意力的培养、激发幼儿内心的真实情感的培养、理解常见的音乐演奏和演唱的形式、感受其艺术表现特点的培养、听辨人声和器乐声的听觉感受力的培养。让幼儿能够在教师的帮助下听懂音乐，与音乐产生情感的共鸣。

（二）音乐审美能力的培养

音乐审美能力的培养是指让幼儿对音乐作品的旋律、节奏、速度、音色、结构等方面具有较高的辨识度和感受能力。幼儿音乐审美能力的培养，包括引导幼儿感知音乐作品不同的情绪类型、引导幼儿感知不同音乐作品的风格特点、引导幼儿感知音乐艺术表现手法

和音乐内容之间的联系。不仅让幼儿知其然，更要让其知其所以然。

（三）音乐创造能力的培养

音乐创造能力的培养是指幼儿结合语言、肢体动作、绘画等多种形式创造性地表达自己对音乐的感受。音乐创造能力的培养，包括语言创造力的培养、动作创造力的培养、美术创造力的培养。音乐欣赏不是单纯地倾听音乐，而是让幼儿在倾听音乐中，自由地发挥自己的想象和联想，培养幼儿的创造力。

第二节 幼儿音乐欣赏的内容

一、周围环境中的音响

在我们周围的环境中充斥着各种美妙的音响，如大自然中自由的风声、树林中清脆的鸟叫声，汽车、火车开动的声音等，这些无处不在的声音是最自然最动听的声音，教师应该抓住这些契机，有意识地引导幼儿学会发现和倾听周围的声音，丰富幼儿对声音的敏感度和感性经验。

日常生活中我们可以引导幼儿倾听的声音有：

（一）幼儿园生活中的声音

活动室不同材质的玩具所发出的声音，教师与幼儿走路的声音，吃饭时筷子与碗发出的声音，在户外幼儿拍球、玩沙、浇水的声音等，这些幼儿园日常生活中的声音，是幼儿最熟悉也是最容易忽略的声音，教师要学会引导幼儿倾听。

（二）家庭生活中的声音

父亲在书房写字的声音，母亲在厨房洗菜、切菜、炒菜的声音，孩子在厕所洗澡的声音等，这些家庭生活中的声音，充满着温馨，是幼儿最有感触的声音，教师可以通过谈话活动让幼儿有意识地倾听家庭生活中的声音。

（三）户外活动的声音

马路上汽车发出的声音、工地上机械发出的声音、游乐场游玩的声音等，这些声音虽然嘈杂，但仔细倾听，会发现其中的魅力，教师可以通过开展专门的音乐活动引导幼儿倾听这类声音。

（四）大自然中的声音

大自然中哗哗的雨声、呼呼的风声、轰隆隆的雷声等，这些声音是最纯净、最神秘的声音，这些声音和幼儿一样清新干净，让人向往，教师除了通过专门音乐欣赏活动引导幼儿欣赏，还可以让幼儿主动发现这些声音。

二、音乐作品欣赏

在音乐欣赏活动中，除了欣赏周围环境的音响外，还可以让幼儿接触更为丰富的音乐作品。

（一）优秀的中外儿童歌曲

包括广泛流传的民歌、童谣等。如《卖报歌》（安娥词，聂耳曲）、《外婆的澎湖湾》（叶佳修）、《卖汤圆》（徐小凤）、《种太阳》（李冰雪、王赴戎、徐沛东）、《五星红旗我爱你》（姜延辉）和《春天来了》（德国儿歌）等。

（二）由歌曲改编的器乐曲

包括中外优秀儿童歌曲及优秀民歌改编的器乐曲。如《小白船》（朝鲜族童谣改编）、《茉莉花》（江苏民歌改编）和《洋娃娃和小熊跳舞》（波兰儿童歌曲改编）等。

（三）专门为儿童创作的简单器乐曲

如《青蛙合唱》（汤普森曲）、《小鸟》（罗忠熔曲）、《狮王》（圣·桑曲）和《小士兵进行曲》（舒曼曲）等。

（四）专门为儿童创作的音乐童话

如《龟兔赛跑》（史真荣曲）、《骄傲的小鸭子》（周群烈曲）和《彼得与狼》（普罗柯菲耶夫曲）等。

（五）中外著名音乐作品

如《黄河大合唱》（冼星海）、《在希望的田野上》（施光南）、《二泉映月》（华彦钧）、《义勇军进行曲》（聂耳）、《钟表店》（奥尔特曲）、《铁匠波尔卡》（约瑟夫·施特劳斯曲）、《玩具兵进行曲》（耶塞尔曲）和《土耳其进行曲》（贝多芬曲）等。

第三节　开展音乐欣赏活动的一般过程

幼儿园的音乐欣赏主要以倾听为主，需要幼儿进行情感体验、联想想象等内在的活动，这使得音乐欣赏材料可以不过多地受幼儿演唱和动作表达能力的限制，可以选择范围较广的风格多样、形式多变的音乐作品，幼儿园的音乐欣赏扩大幼儿的音乐视野，让幼儿获得丰富的音乐经验。

一、分析材料

教师在组织幼儿欣赏音乐作品前，必须要对音乐作品进行深入的分析与理解，分析音

乐中所流露的情感、音乐的结构以及音乐的内容。同时，教师要根据班上幼儿的年龄特点和音乐经验选择合适的音乐材料，为幼儿制定切合幼儿实际发展水平的教育目标，选择适合本班幼儿的组织形式开展音乐欣赏活动。

二、教学准备

在欣赏活动中，为了让幼儿能够区分音乐作品的每段乐句，教师在备课时应该做好充分的音乐编辑工作。同时，教师应该准备开展活动时所需的辅助材料，如图谱、道具等。

三、初步欣赏

教师在让幼儿初步欣赏音乐作品时，需要让幼儿首先获得完整的印象，整体感知音乐作品所传达的情感和内容，激发幼儿继续参与活动的兴趣。通常教师可以通过下列方法辅助幼儿倾听。

（一）引导性谈话

教师通过提问、讲解、暗示等语言引导幼儿集中注意力关注音乐作品，使幼儿在欣赏前将其积极性和兴趣趋向于音乐作品，为后面的欣赏奠定基础，能更好地引导幼儿进行相应的想象和联想。

（二）运用直观道具

教师可以通过直观道具辅助幼儿理解和感受作品内容，歌曲中所表达的内容教师先用出示道具的形式让幼儿直观地感知，然后再对其作品进行欣赏。

（三）故事朗诵

在开展一些复杂的音乐作品欣赏时，教师可以给音乐附加一些故事，方便幼儿更好的理解。例如，进行《小红帽》的乐曲欣赏时，可以将小红帽的童话故事穿插在音乐中供幼儿欣赏，或者教师创编故事，引导幼儿欣赏。

（四）利用多媒体

教师可以结合多媒体设备，在播放音乐时，为幼儿出示图片、视频等辅助幼儿进行欣赏，方便幼儿更好地理解作品。

总的来说，让幼儿初次欣赏音乐作品时，一定要保证音乐的完整性，利用各种教学手段时要紧扣主题，语言简洁，方法生动，吸引幼儿的兴趣，但不能限制幼儿的思想和情感。

四、重复深入地欣赏

教师在引导幼儿进行初步欣赏后,要通过重复深入的欣赏让幼儿更好地理解音乐作品中所传递的情感和内容。常用的教学方法有:

(一)利用幼儿的生活经验

教师可以利用幼儿的生活经验,让幼儿通过回忆的方式与音乐作品产生情感上的共鸣,从而帮助幼儿具体地感受和理解音乐中所表达的情感。

(二)对比和归类

教师有意识地将不同乐句的音乐进行对比倾听,让幼儿对不同的音乐性质产生较深的印象,从而帮助幼儿区分音乐中的不同乐句。除了通过对比区分,教师还可以将相同风格的作品进行归类,让幼儿系统地感知该类音乐作品所表达的情感。

(三)结合动作表达

在欣赏音乐时,教师可以鼓励幼儿用自己的肢体语言表达自己对该音乐的情感,教师在采用该方法时,一定要避免出现整齐划一的动作,要引导幼儿进行创造性的表达。

总的来说,在组织幼儿进一步欣赏音乐时,要遵循反复听、仔细听的原则,让幼儿在充分的倾听下获得对音乐作品更为细致、深入的感受,从而升华幼儿的审美情感。

第四节 开展音乐欣赏活动的方法

幼儿参与音乐欣赏活动的方法不是单一的教师播放音乐、幼儿反复听,幼儿园教师应该采用多种方法吸引幼儿的兴趣,让幼儿积极参与到音乐欣赏的活动之中。具体方法如下:

一、歌唱参与方法

歌唱参与是指为幼儿提供适合各年龄阶段幼儿演唱的歌唱曲目,并让幼儿随乐演唱。

例如,大班欣赏活动《欢乐颂》,该作品节奏简单、音域狭窄,适合大班幼儿歌唱。欣赏歌曲时,可以先让幼儿倾听歌曲,感受歌曲的内容和情绪,然后让幼儿用"啦"来代替歌词,跟着音乐一起哼唱,再次,部分幼儿用音节伴唱,部分幼儿朗诵歌词,由此来巩固歌曲。

二、表演、游戏参与方法

表演、游戏参与方法是指通过角色表演、情境表演、音乐游戏等活动,让幼儿理解音

乐的一种方法。

例如，中班欣赏活动《小兔乖乖》，教师可以首先设计小兔、兔妈妈、大灰狼等动物角色，选取每个角色出场的音乐，注意区分度一定要高，然后让幼儿结合各种肢体动作由浅入深地进行音乐表演，让幼儿在表演中巩固理解歌曲。

三、律动、舞蹈参与方法

律动、舞蹈参与方法是指让幼儿跟随音乐进行肢体律动或动作创编的一种方法。

例如，大班欣赏活动《小牧民》，教师可以让幼儿根据音乐的内容，变换各种骑马的动作，跟着节奏的快慢变换骑马的速度，让幼儿在欣赏音乐中积极参与，激发幼儿欣赏音乐的兴趣，培养幼儿对音乐的感受力、表现力和创造力。

四、打击乐演奏参与方法

打击乐演奏参与方法是指让幼儿通过乐器演奏和乐曲设计，进一步理解和感知音乐的一种方法。

例如，大班音乐欣赏活动《土耳其进行曲》。教师让幼儿结合图谱和乐器演奏理解该作品，能让幼儿在享受奏乐中感受快乐，并能培养幼儿的节奏感和合作能力，同时也能让幼儿对音乐的感受力得到很好的提升。

五、结合美术和文学作品参与方法

结合美术作品参与方法是借助美术作品等直观的视觉形象，通过将音乐中的节奏、旋律、曲式结构结合美术作品表现的一种方法。

例如，大班音乐欣赏活动《单簧管波尔卡》，该音乐乐句工整，结构清晰，为ABACA的结构，教师可以利用图形乐谱进行教学，A段代表花，B段代表枝条，C段代表叶子，这样的图形乐谱让幼儿能清楚地知道该作品的结构，并给幼儿带来视觉与听觉的冲击，让幼儿对该音乐得到深刻的了解。

结合文学作品参与方法是将欣赏的音乐结合相关的文学作品（故事、散文、诗歌等），从而掌握音乐的形象和情绪的一种欣赏音乐的方法。

例如，中班音乐欣赏活动《小红帽》，教师可以通过文学作品《小红帽》，创设作品中的情境，并伴随着欣赏的音乐作品进行深度分析，最后让幼儿结合音乐作品改编《小红帽》进行童话剧的表演。

第十五章 儿童歌唱作品欣赏

学习目标

1. 情感目标：感受儿童歌曲所表达的情感，体会歌唱的快乐。
2. 能力目标：能够引导幼儿随乐进行创造与表达；能根据乐谱准确地演唱；能把握儿童歌曲的节奏、节拍及情绪情感；能辨别作品适合的年龄班。
3. 知识目标：掌握儿童歌曲的欣赏形式；掌握音乐欣赏的重难点。

大树妈妈

胡天麟 邬根元 词
佚名 曲

1=F 2/4

3 5 5 3 | 5 - | 3 6 1 | 5 - | 3 5 3 | 6 5 3 | 2 3 | 1 6 | 5 - |
1. 大树 妈妈， 个儿 高， 对着 摇篮 唱 歌 谣。
2. 大树 妈妈， 个儿 高， 对着 小鸟 呵 呵 笑。

1 1 5 | 6 - | 3 3 1 | 2 - | 5 6 5 3 | 2 3 | 1 6 | 3 2 | 1 - ‖
摇呀 摇， 摇呀 摇， 摇篮 里的 小 鸟 睡 着 了。
风来 了， 雨来 了， 摇篮 上的 小 伞 撑 开 了。

【欣赏建议与提示】

1. 该作品适合小班幼儿使用，重点是欣赏歌曲，理解歌词内容，感受歌曲的情绪；难点是创编树的造型动作和"爱妈妈"的动作，随乐有节奏地表现"大树妈妈"和"鸟宝宝"之间相亲相爱的情感。

2. 在熟悉歌曲的基础上，可增加刮风、下雨等情节，激发幼儿用动作表现。

3. 请家长在家与孩子玩"大树妈妈"的亲子游戏，通过创编相亲相爱的动作，增进家长与孩子之间的情感。

第十五章 儿童歌唱作品欣赏

"六一"的歌

陈镒康 词
李 以 曲

1=♭E 2/4

```
5  | 22 43 2 | 7125 | 2 0 | 552
(领)"六 一"的歌儿 是 甜 的  (合)啊哩哩

552 | 7125 | 2 0 | 5 | 22 | 43 2
啊哩哩, 是呀是甜的。(领)"六 一"的鲜 花

71 21 | 5 0 | 221 | 221 | 71 21
是 香 的, (合)啊哩哩 啊哩哩 是呀是香

5 0 | 11 | 5 | 12 | 5 | 62 | 4· 3
的。 (领)"六一"的小朋友 小 朋 友

22 05 | 21 65 | 1 0 | 665 | 665
一 个 个都是美 的, (合)啊哩哩 啊哩哩,

44 2 | 12 46 | 5 | 22 | 5 0 ‖
一 个 个都是美 的, 啊哩 哩!
```

【欣赏建议与提示】

1.该作品适合小班幼儿使用,重点是欣赏、理解歌曲,感受歌曲的欢快、活泼,能跟随歌曲用肢体动作进行即兴表演;难点是感受不同的演唱形式,尝试用"领唱—合唱"的形式随音乐有节奏地念歌词。

2.欣赏前,请家长和孩子一起准备相关道具。活动后,给孩子唱唱《"六一"的歌》,鼓励孩子即兴表演。

萤火虫

1=C 2/4

佚名 词曲

```
3· 5 | 5 - | 3· 5 | 5 - | 6· 6 | 5· 3 | 2· 5 | 5 -
萤 火 虫, 提 灯 笼, 好 像 星 星 亮 晶 晶。

3· 5 | 5 - | 3· 5 | 5 - | 6· 6 | 5· 3 | 5 1 | 1 - ‖
萤 火 虫, 提 灯 笼, 好 像 星 星 数 不 清。
```

【欣赏建议与提示】

1. 该作品适合小班幼儿使用,重点是认真倾听、欣赏、理解歌曲,尝试大胆地边唱边表演;难点是边唱歌边表演。

2. 欣赏前的相关经验丰富很重要,会直接影响到活动效果,教师应予以高度重视。

3. 请家长在活动前和孩子一起了解萤火虫的基本特征和习性。

让爱住我家

1 = G 4/4

麦玮婷 词
赵　明 曲

每分钟66拍

（女童）我爱我的家，弟弟爸爸妈妈，爱是不吵架，常常陪我玩耍。
我爱我的家，弟弟爸爸妈妈，爱是不嫉妒，弟弟有啥我有啥。

（女）我爱我的家，儿子女儿我的他，爱就是忍耐，家庭所有烦杂。
我爱我的家，儿子女儿我的他，爱就是感谢，不计任何代价。

（男）我爱我的家，儿子女儿我亲爱的她，爱就是付出，让家不缺乏。
我爱我的家，儿子女儿我亲爱的她，爱就是珍惜，时光和年华。

（合）让爱天天住你家，让爱天天住我家，不分日夜秋冬春夏，
让爱天天住你家，让爱天天住我家，充满快乐拥有平安，

1. 全心全意爱我们的家，
2. 让爱永远住我们的家。 D.C

结束语

（女童）让爱永远住我们的家。

【欣赏建议与提示】

1. 该作品适合中班幼儿使用,重点是欣赏、理解歌曲,感受歌词的温馨,旋律的柔和、舒缓;难点是表现歌曲内容及和谐、温馨的氛围。

第十五章 儿童歌唱作品欣赏

2.欣赏后，围绕"我爱我家"开展系列主题活动，如谈话活动——我的一家；绘画活动——我的爸爸妈妈等。

3.欣赏前，请家长与孩子一起收集家人的照片，与孩子回顾家中有趣的事。

小小交通警

英美儿歌
颂今填词

$1=C \frac{4}{4}$

（男中音）我是神气的交通警，漂亮的制服穿在身，我
（童独）我是个小小交通警，漂亮的制服穿在身，我

每天路口来上班，刮风下雨都不停。（哨声）
每天路口来上班，刮风下雨都不停。（哨声）

红灯亮，请你把车停，
红灯亮，请你把车停，

绿灯亮了请你快快行。
绿灯亮了请你快快行。

【欣赏建议与提示】

1.该作品适合中班幼儿使用，重点是欣赏歌曲，感受歌曲的欢快、活泼与神气，能区分两段不同演唱者的角色；难点是多形式理解歌曲，大胆表现歌曲内容。

2.欣赏环节，应注意把握时间，只需幼儿大致表现出画面即可。

3.欣赏前，请家长引导孩子关注交通警察的工作情况，了解简单的交通规则。

小篱笆

金波词
佚名曲

$1=F \frac{3}{4}$

1.微风吹过小篱笆，把春天送到
2.我家那个小篱笆，如今爬上

我的家。太阳出来天气暖，
牵牛花。风一吹来它一摆，

| 2 3 5 | 3 — 2 | 2 — 6 5 | 1 — — | 1 4 4 | 5. 6 5 |
青青的草　儿　发　嫩　芽。　野外的小　河
好像那美　丽的小　喇　叭。　轻轻地摘　下

| 4. 3 5 | 2 — — | 5 3 3 | 2. 3 2 | 1. 7 2 | 6 — — |
流　水啦，　篱笆的　积雪融　化啦。
一　朵来，　放在　嘴上　吹吹　它。

| 5 5 5 5 | 5 — 6 | 4 — — | 3 3 3 3 | 5 — 2 | 1 — — |
嘀嘀嘀嘀　嘀　嗒，　嘀嘀嘀嘀　嘀　嗒，
嘀嘀嘀嘀　嘀　嗒，　嘀嘀嘀嘀　嘀　嗒，

【欣赏建议与提示】

1. 该作品适合中班幼儿使用，重点是欣赏歌曲，感受三拍子曲调的舒缓，体会歌曲所表达的意境；难点是用语言、绘画、肢体动作等大胆表现对歌曲的感受与体验。

2. "一千个读者就有一千个哈姆雷特"。每位幼儿对音乐的感受是不同的，故在欣赏表达时，不要干涉幼儿，应强调自主性。

3. 请家长和孩子一起欣赏三拍子乐曲，帮助孩子进一步感受其特点。同时，多陪孩子到户外观察，感受季节轮换给自然界带来的变化。

小乌鸦爱妈妈

1=F 2/4

孙　牧词
何　英曲

| 5 5 5 5 | 3 6 | 5 — 3 — | 4 4 4 4 | 4 6 |
路边开放野菊　花，　　　　飞来一只小乌
它的妈妈年纪　大，　　　　躺在屋里飞不
多懂事的小乌　鸦，　　　　多可爱的小乌

| 3 3 3 3 | 1 4 | 3 — 1 — | 2 2 2 2 | 7. 2 |

| 5 — 2 — | 3 3 3 3 | 3 1 — | 5 — | 5 5 5 5 |
鸦，　　不吵闹呀不玩耍　呀，　急急忙忙
动，　　小乌鸦呀叼来虫　子，　一口一口
鸦，　　飞来飞去不忘记　呀，　妈妈把它

| 7 — 5 — | 1 1 1 1 | 1 1 — | 5 — | 3 3 3 3 |

| 5 3 1 — | 1 0 :‖ 5 5 5 5 | 5 5 | 3 — 3 0 |
赶回家。　　　　妈妈把它养育　大。
喂妈妈。
养育大，

| 5 5 1 — | 1 0 :‖ 3 3 3 3 | 5 5 | 1 — 1 0 |

（结束句）

第十五章 儿童歌唱作品欣赏

【欣赏建议与提示】

1. 该作品适合中班幼儿使用,重点是欣赏、理解歌曲,感受歌曲优美抒情的风格,体会小乌鸦爱妈妈的美好情感;难点是尝试用动作和语言表达对歌曲的理解,懂得关爱自己的妈妈。

2. 《小乌鸦爱妈妈》是一首叙事性很强的歌曲。歌曲通过小乌鸦找来虫子,喂已经年纪大了的妈妈的情节,表现了小乌鸦爱妈妈的情感。本欣赏需以"情"的渲染和体验为主线,通过欣赏、讲述、表演等艺术形式,让幼儿感受歌曲的美好意境,充分体会亲子之爱的温馨与幸福,充分表达自己对母亲的感激、热爱之情。

3. 请家长欣赏孩子的表演,给孩子提供关爱家人的机会。

爬长城
(曲一)

陈淑琴 郑春华 词
汪 玲 曲

爬长城
(曲二)

汪 玲 曲

爬长城
(曲三)

陈淑琴 改编词

【欣赏建议与提示】

1. 该作品适合大班幼儿使用，重点是感知三段乐曲的不同，尝试说出感受并用身体动作表现爬长城的过程；难点是尝试根据音乐的快慢及轻重变化创编与情境对应的身体动作。

2. 如果幼儿合作表演有困难，可不强调在本活动中进行，等幼儿独自表演熟练后再进行合作表演。欣赏也可结合图片或爬长城的照片，以语言活动《爬长城》（谈话）为主要活动内容，鼓励幼儿大胆谈论自己爬长城的经历（或故事）和感受；或设计成艺术活动《爬长城比赛》（创意想象画）。

3. 请家长在周末或节假日的休闲时间里，带着孩子一起去爬一爬长城（或山），亲身体验爬长城（或山）的感觉。

中华人民共和国国歌

田 汉 词
聂 耳 曲

【欣赏建议与提示】

1. 该作品适合大班幼儿使用，重点是欣赏、理解《中华人民共和国国歌》，知道歌曲名称，感受歌曲性质，知道国歌代表着国家和民族；难点是懂得在聆听国歌时要主动、自觉地行注目礼。

第十五章 儿童歌唱作品欣赏

2.欣赏中，教师应注意以自己的动作和神态去感染幼儿，帮助幼儿体验国歌的情绪，使幼儿感受到国歌的庄严与神圣。

3.欣赏后，组织观看天安门升旗仪式的视频；每周一的升旗仪式，提醒幼儿庄严、神圣地行注目礼；户外活动中，指导幼儿进行队列练习。

4.请家长在奏国歌、升国旗的场合，注意提醒孩子行注目礼。

戏说脸谱

根据《说唱脸谱》改编

$1=F\ \frac{1}{4}$

(乐谱)

蓝脸的窦尔敦盗御马，
红脸的关公战长沙，
黄脸的典韦，白脸的曹操，
黑脸的张飞叫
喳喳……
啊 啊…… 啊…… 啊… 啊… 啊…(好!)

【欣赏建议与提示】

1.该作品适合大班幼儿使用，重点是欣赏、理解歌曲，初步学唱歌曲；难点是用合适的方式表现全曲。

2.请家长和孩子一起欣赏电视或舞台上的京剧表演，向孩子介绍并鼓励孩子模仿；看孩子表演《说唱脸谱》，给予积极的评价。

春

1=G 4/4

朱 勤 词
汪 玲 曲

5. 6 1 2 1 1 | 6. 1 6 5 6 — | 1. 2 3 2 2 | 2. 1 6 1 5 — |
草儿青青青呀，花儿笑呀笑， 柳树柳树 穿上绿衣袍，

6 5 6 1 1 1 5 | 6 — 1. 2 3 3 | 2 2 2 2 1 — | 1. 2 3 3 0 | 2 2 2 2 1 — ‖
布谷鸟布谷布谷叫，布谷布谷 春天来到了， 布 谷 布 谷， 春天来到了。

夏

1=C 2/4

朱 勤 词
汪 玲 曲

5 5 | 5 6 3 5 | 4 4 | 4 | 5 2 3 | 5 5 | 5 6 3 5 | 4 4 | 4 | 5 2 3 |
轰隆 隆雷响了， 哗哗 哗 大雨浇， 轰隆 隆雷响了， 哗哗 哗 大雨浇，

1 | 3 3 | 5 5 5 5 | 1 0 | 3 3 2 2 | 1 — | 3 3 2 3 | 1 — ‖
小 青蛙 呱呱呱呱叫， 夏天来到 了， 夏天来到 了。

秋

1=C 3/4

朱 勤 词
汪 玲 曲

3 5 5. | 5 3 2 1. | 3 5 5 6 5 | 1 6 5. | 3 5 5 6 5 |
草儿黄 树叶飘， 飘在地上睡个觉， 小蟋蟀喔 喔

6 5 0 6 5 0 | 1 5 4 3 | 2 3. | 3 0 1 5 4 3 | 2 1. | 1 0 ‖
喔喔 喔喔， 秋天来到 了， 秋天来到 了。

冬

1=E 3/4

朱 勤 词
汪 玲 曲

1 3 3 1 | 3 5 5 — | 1 3 3 1 | 2 3 2 — | 3 5 5 3 | 4 4 4 4 |
雪花飞， 落树梢， 地上树叶全白了。 雪娃娃呀 哈哈哈哈，

1 3 3 1 | 2 2 2 2 | 3 3 2 3 1 | 3 3 2 3 1 | 5. 5 3 5 | 1 — — ‖
雪娃娃呀 哈哈哈哈， 冬天来到了， 冬天来到了， 冬 天来到了。

第十五章 儿童歌唱作品欣赏

【欣赏建议与提示】

1. 该作品适合大班幼儿使用，重点是在仔细听辨的基础上，为四季选择合适的"彩铃"；难点是自主为春娃娃选择"彩铃"。

2. 整个欣赏的容量比较大，教师可根据情况取舍，或将欣赏分成两个课时进行。活动中，在突破难点时，要充分调动幼儿已有经验，在音乐形象和春季特点之间搭起桥梁。

3. 请家长和孩子一起下载一首和季节有关的歌或自己录一段儿歌作为自己的手机彩铃，让孩子感受彩铃在生活中的运用。

顽皮的杜鹃

奥地利童谣

```
1=♭E 4/4

5·   5·  | 1  3  5  3 | 1·  5·  3·  5·5· | 1  3  5·3· |
当    我    走 在 草 地 上,"咕 咕"; 听 见  杜 鹃 在 歌

1·  5·  3·  3·5 | 4   2   2   3 | 5·  3·   1·3· |
唱,"咕 咕"; 我 到 树  丛  去  寻  找,"咕 咕";  杜 鹃

2   5·  6·  7· | 1  5·  3·  3·5 | 4   2   2   4 |
飞  向  小  河   旁,"咕 咕"; 我  又  赶  快  跑  过

3·5·3·  1·3· | 2  5·  6·7· | 1  5·  3·5· | 3·  0  0 ‖
去,"咕 咕"; 但 它 飞 向  远  方, "咕 咕, 咕 咕"!
```

【欣赏建议与提示】

1. 该作品适合大班幼儿使用，重点是欣赏、感受、理解歌曲活泼、欢快的曲风和叙事性的内容，用自然的声音学唱歌曲；难点是要听准音乐节拍，在弱拍时及时接唱，并用适宜的声音表现杜鹃的顽皮。

2. 欣赏中，尝试仿编歌曲不作为重点引导，可在欣赏美景的同时，在教师的带领下试着替换歌曲中的"草地""树丛"等场景。进行欣赏准备时，教师可根据班级条件将课件调整为图片，即根据歌曲内容准备四个场景的图片和一只杜鹃鸟的手偶。

3. 请家长和孩子一起边玩捉迷藏的游戏边演唱歌曲，指导孩子仿编歌曲开展游戏。如："当我走在雪地上，'喵喵'；听见小猫在歌唱，'喵喵'；我到屋后寻找，'喵喵'；小猫爬到大树上，'喵喵'；我又赶快跑过去，'喵喵'；但它跑向远方，'喵喵，喵喵'！"

第十六章 儿童器乐作品欣赏

学习目标

1. 情感目标：感受儿童器乐作品所表达的情感，体会不同器乐作品的音乐风格。
2. 能力目标：能够引导幼儿随乐进行创造与表达；能把握儿童器乐作品的旋律结构及情绪情感；能辨别作品适合的年龄班。
3. 知识目标：掌握儿童器乐作品的欣赏形式；掌握器乐作品欣赏的重难点。

赶花会

选自中国经典民族音乐
大全《民族轻音乐专辑》

$1=C$ $\frac{2}{4}$ $\frac{3}{4}$

第十六章　儿童器乐作品欣赏

【欣赏建议与提示】

1. 该歌曲适合中班幼儿使用。重点是欣赏、熟悉乐曲旋律和 ABA 结构，感受并尝试表现 A 段的欢快与 B 段的悠扬；难点是尝试表现 B 段各句的起、止和过程，在自由表演时能保持自己和同伴之间的空间距离。

2. 欣赏前，要交代欣赏要求，如：能够认真倾听音乐，区分音乐的不同，养成良好的倾听习惯。

3. 欣赏中，在幼儿创编动作的时候，应及时发现一些具有创造力的幼儿进行肯定，鼓励每个幼儿都大胆地运用肢体动作进行创造性的表现。

小猫圆舞曲

[波] 肖　邦 曲

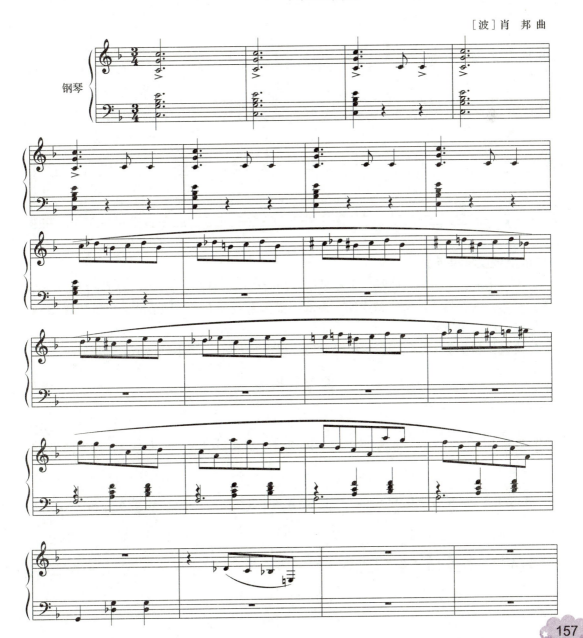

【欣赏建议与提示】

1. 该音乐适合中班幼儿欣赏，重点是乐意倾听乐曲，感受并表现 A 段的舒展和 B 段的诙谐、轻巧；难点是通过操作橡皮筋、扮演小猫做游戏等方式，理解并表现乐曲 A+B+A+尾声的结构和欢快情绪。

2. 请家长和孩子一起随乐玩一玩躲猫猫、小猫抓老鼠、捕蝴蝶、钓鱼等游戏。

金蛇狂舞

1=G 2/4 3/4

2/4 (6̣ 1 5̣ 6̣ | 1 5 6 | 4 3 2 | 2 5 5 2 | 4 3 2 1 2 | 4 4 6 1 | 2 4 2 1 6̣ 1 |

5 6 6 | 5 5 5 | 0 5 5) | 5 5 4 4 | 5 5 2 | 2 5 4 4 | 6̣ 1 2 |

4 2 2 4 | 5 5 6 | 1̇ 6 1 | 1̇ 6 5 | 3/4 5 6 5 4 2 | 2/4 2 5 5 2 | 4 3 2 1 2 |

第十六章 儿童器乐作品欣赏

[乐谱]

一　二　三　四　五　六　七　锵锵锵　Fine.

【欣赏建议与提示】

1. 该作品适合中班幼儿欣赏，重点是欣赏乐曲，感受乐曲热闹欢快的特点和 ABA 结构；难点是尝试用身体动作和声音的长短与同伴合作表现乐曲。

2. 欣赏作品后，教师可根据一日活动的安排，组织幼儿随乐曲玩舞龙灯或舞狮子的游戏，充分感受乐曲的民族韵味。

3. 请家长在欣赏前和孩子一起观看舞龙舞狮的视频，帮助孩子感受中国民族艺术。

小白兔和大黑熊

[乐谱]

【欣赏建议与提示】

1. 该作品适合中班幼儿欣赏，重点是乐于欣赏乐曲，感知 A 段的轻巧活泼、B 段的笨重缓慢，尝试分辨并表现不同的音乐形象；难点是能用动作、表情等配合节奏且创造性地表现自己的感受。

2. 欣赏后，在表演区提供多种动物头饰和类似音乐作品供幼儿自由欣赏和表演；或引导幼儿创编故事内容，利用同首音乐创新游戏玩法；或教师改编故事内容，请幼儿尝试表现。

3. 请家长多和孩子一起欣赏不同风格的乐曲，以提升孩子对音乐的感受力。

水族馆

[法] 圣·桑曲

【欣赏建议与提示】

1. 该作品适合中班幼儿欣赏，重点是乐于多通道参与欣赏乐曲，感知并随音乐表现优美流畅与纤巧轻快的不同音乐性质；难点是能创造性地用身体动作表现水草和小鱼的游戏（水草的舞动和小鱼的游动）。

2. 在幼儿自由表现环节，应鼓励每位幼儿用自己喜欢的方式进行表现，而不拘泥于动作、技能的学习。

3. 请家长和孩子一起欣赏乐曲，引导孩子了解更多的水生植物和动物，丰富孩子的相关经验。

第十六章 儿童器乐作品欣赏

瑶族舞曲

1=F 2/4

优美如歌地（一）(三)

刘铁山等 编曲

（乐谱）

热烈地（二）

（乐谱）

渐慢渐弱

（乐谱）

【欣赏建议与提示】

1. 该作品适合大班幼儿欣赏，重点是欣赏、感受乐曲的ABA结构和A段柔美B段热烈的特点，能用合适的身体动作、嗓音、乐器表现；难点是自编身体动作、嗓音、乐器节奏型，表现乐曲的结构、节奏和情绪。

2. 欣赏中，要注意充分发挥并尊重幼儿的自主性和创造性，通过与乐曲的对比提炼出合适的身体动作和嗓音。

3. 请家长和孩子一起通过多种渠道进一步了解瑶族的风土人情。

狮王进行曲

1=C 4/4

[法]圣·桑 曲

（乐谱）

【欣赏建议与提示】

1. 该作品适合大班幼儿欣赏，欣赏重点是在感受音乐的基础上，通过肢体动作和角色扮演初步感受音乐曲式结构和形象；难点是尝试随音乐和故事情节的发展，运用肢体、表情和吼声创造性地表现音乐形象。

2. 《狮王进行曲》是法国作曲家圣·桑所作的主题音乐《动物狂欢节》组曲中的一个音乐片段，表现的是威武的狮王形象。这段音乐是雄壮有力的进行曲体裁风格，全曲为a小调的调式，节拍上为4/4拍；曲式结构比较复杂，分为四个部分，分别是前奏＋桥＋A段主旋律＋尾奏。

3. 鼓励幼儿继续随音乐进行表演，重点引导幼儿用细致丰富的动作和表情创造性地表现音乐形象。

4. 请家长和孩子一起看《狮子王》和《动物世界》，帮助孩子感受、表现狮王的形象。

天鹅

$1=F \quad \dfrac{3}{4}$

第十六章 儿童器乐作品欣赏

【欣赏建议与提示】

1. 该作品适合大班幼儿欣赏，重点是能随乐即兴舞蹈；难点是通过各层面的游戏和创编提高肢体表达能力。

2. 音乐风格、作品形象与感情往往与作曲者的生平有着千丝万缕的联系。欣赏中，教师可在了解本曲作者圣·桑的人生经历之后，用故事的形式生动简单地介绍圣·桑的背景，并着重帮助幼儿在韵律中去感受天鹅的音乐形象及音乐的乐句，通过各层面的游戏，进行单只天鹅和多只天鹅的动作创编。

3. 请家长鼓励孩子在家自己即兴创编舞蹈，并认真欣赏，猜猜孩子表达的是什么。

喜洋洋

刘明源 曲

【欣赏建议与提示】

1. 该作品适合大班幼儿欣赏，重点是欣赏、感受乐曲的ABA结构和A段热闹喜庆、B段俏皮逗乐的情趣；难点是能根据音乐结构、旋律、节奏等特点，大胆地进行表现。

2.《喜洋洋》是一首经典民族乐曲，结构为ABA三段式，取材于山西民歌《买药膏》（A段）和《碾糕面》（B段）。乐曲欢快活泼、节奏感强，很容易把幼儿带进热情洋溢的

气氛之中,故放在新年前让幼儿欣赏和表现。

3.欣赏后,鼓励幼儿自由结伴随乐玩舞龙的游戏。

动物狂欢节
动物狂欢(终曲)

1=C 4/4

[法]圣·桑 曲

【欣赏建议与提示】

该作品适合大班幼儿欣赏,重点是能随音乐模仿理发师的按摩服务,体会按摩的舒服

第十六章 儿童器乐作品欣赏

及为他人服务的快乐;难点是感受并表现乐曲的活泼流畅及其旋律、节奏和速度的变化。

拨弦

[德]德立勃 曲

1=C 2/4

（乐谱略）

【欣赏建议与提示】

1. 该作品适合大班幼儿欣赏，重点是欣赏音乐，感受乐曲轻快、诙谐的风格，初步把握乐曲中的重音和乐句结构；难点是尝试用个性化的动作表现对乐曲重音的感知，学习有控制地按规则随音乐游戏。

2. 请家长和孩子一起欣赏《拨弦》等世界名曲，和孩子交流欣赏感受，丰富孩子的审美认知，提高孩子的审美情趣。

旅游列车波尔卡

[奥] 约翰·施特劳斯 曲

【欣赏建议与提示】

1. 该作品适合大班幼儿欣赏，重点在游戏中欣赏、熟悉、了解音乐，体验每段乐曲的不同情绪，并创造性地用动作、表情随音乐表现；难点是在遵守游戏规则的同时，伴随音

乐乐句创编身体动作，并和同伴相互协调配合。

2.《旅游列车波尔卡》是世界著名作曲家约翰·施特劳斯的经典作品之一。该作品曲调优美，节奏活泼明快，结构清晰，Ba 段的音乐轻巧、欢快，Bb 段的音乐舒展、宽阔，乐曲的整体结构为 ABBA。乐曲十分形象地表现出了人们坐火车出游时的愉悦心情，情节丰富，幼儿通过欣赏学习，能从其中获得视觉、听觉、运动觉、空间方位觉等多方面音乐能力的提高。

3. 欣赏前，请家长向孩子介绍坐火车的情景。欣赏后，和孩子一起玩旅游列车的音乐游戏。

野蜂飞舞

1＝G（5 2 弦）

快板

[俄] 里姆斯基·科萨科夫 曲

【欣赏建议与提示】

1. 该作品适合大班幼儿欣赏，重点是欣赏乐曲，感受乐曲紧张、激烈的气氛，能运用绘画、语言、游戏等方式表达对音乐的理解；难点是能随音乐相互配合、合作游戏。

2.《野蜂飞舞》是俄国著名音乐家里姆斯基·科萨科夫的歌剧《萨尔丹沙皇的故事》的幕间曲。这首乐曲曲调紧张、激烈，速度快，但乐句不工整，乐段也不很明显。乐曲一开始便以快速下行的半音描绘出一幅野蜂飞舞的画面。小提琴和中提琴奏出纤细的震音使人感受到野蜂飞舞时翅翼振动的声响。力度上的强弱变化更是将野蜂忽远忽近且偶有停歇的景象描绘得惟妙惟肖。紧接着出现的跳音构成另一个主题。这段旋律强而有力，给人一种怒气冲冲的感觉，并在这种富有人格化的情绪中干脆利落地结束全曲。

3. 请家长利用周末带孩子一起去花园观察蜜蜂飞舞，帮助孩子体验音乐形象。

参考文献

[1] 李重光. 基本乐理(上册)[M]. 北京:高等教育出版社,1992.

[2] 廖洪立,李亚伟. 基本乐理[M]. 上海:上海音乐学院出版社,2012.

[3] 华东七省市、四川省幼儿园教师进修教材协编委员会. 音乐(一)[M]. 上海:上海教育出版社,2009.

[4] 许卓娅. 欣赏活动[M]. 南京:南京师范大学出版社,2004.

[5] 周丛笑,等. 多元整合幼儿园教育活动资源包教师指导用书·小班·上册(第三版)[M]. 上海:中国出版集团东方出版中心,2016.

[6] 周丛笑,等. 多元整合幼儿园教育活动资源包教师指导用书·小班·下册(第三版)[M]. 上海:中国出版集团东方出版中心,2016.

[7] 周丛笑,等. 多元整合幼儿园教育活动资源包教师指导用书·中班·上册(第三版)[M]. 上海:中国出版集团东方出版中心,2016.

[8] 周丛笑,等. 多元整合幼儿园教育活动资源包教师指导用书·中班·下册(第三版)[M]. 上海:中国出版集团东方出版中心,2016.

[9] 周丛笑,等. 多元整合幼儿园教育活动资源包教师指导用书·大班·上册(第三版)[M]. 上海:中国出版集团东方出版中心,2016.

[10] 周丛笑,等. 多元整合幼儿园教育活动资源包教师指导用书·大班·下册(第三版)[M]. 上海:中国出版集团东方出版中心,2016.

[11] 李重光. 音乐理论基础[M]. 北京:人民音乐出版社,2002.

[12] 许卓娅. 学前儿童音乐教育[M]. 北京:人民教育出版社,2019.

[13] 周世斌. 音乐欣赏·声乐[M]. 重庆:西南师范大学出版社,2014.

[14] 谢莉莉. 音乐[M]. 北京:高等教育出版社,2012.